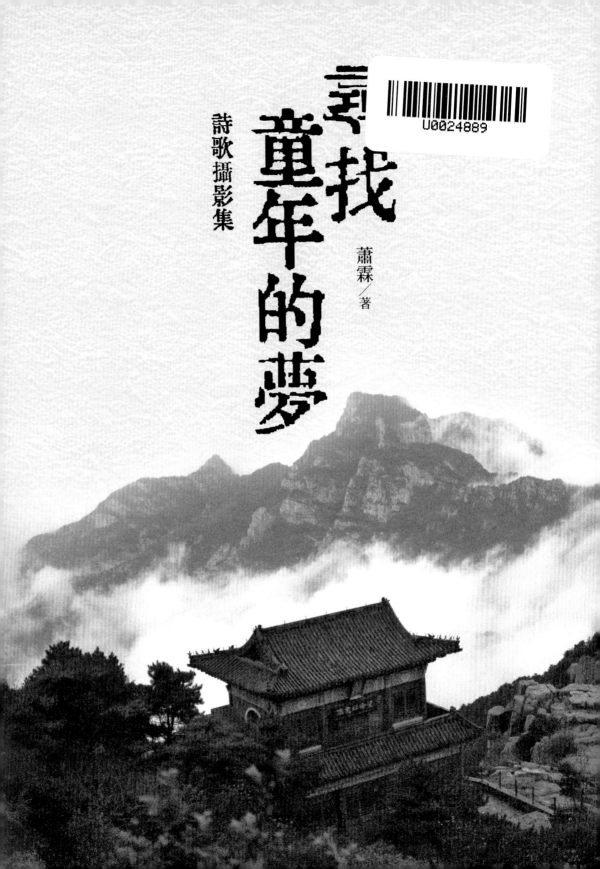

尋找童年的夢

詩歌攝影集

蕭霖／著

第一輯　四季

第二輯　尋找童年的夢

第三輯　臺灣漫遊詩篇

第一輯

四季

序詩

我在初春的原野，
栽種心田的玫瑰。
靈魂是它的種子，
生活是它的露水，
情感是它的朝暉，
大自然是它的泥肥。

當五月花訊來到，
玫瑰花含苞欲放。
紅玫瑰浪漫嬌豔，
白玫瑰純潔高尚，
黃玫瑰富麗堂皇，
紫玫瑰新穎迷幻。

當五月花訊來到，
玫瑰花馨香飄散。
我採摘心田的玫瑰，
編織詩歌的花環。
讓玫瑰清幽的芳香，
伴隨讀者身旁。

寫於二〇一二年二月，溫哥華

心田的玫瑰

四季

櫻花四首

櫻花（一）
二月送走樹上雪，枯枝三月發新芽。
春暖日照儂先覺，報以櫻紅滿樹花。

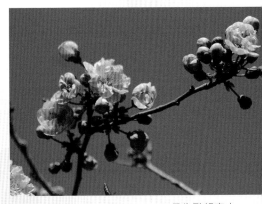

三月先甦報春來

櫻花（二）
一個花梗三朵花，一花粉紅五瓣分。
櫻紅簇簇花滿樹，羞卻綠葉遲知春。

櫻花（三）
三月先甦報春來，粉妝淡淡花衣開。
春來爭妍群芳嫉，如雪飄落鋪青苔。

櫻花（四）
春雨過後新葉生，千枝漫樹披綠蓋。
夏臨驕陽當空照，綠陰猶然好光彩。

寫於二〇一四年四月春，溫哥華

櫻紅滿樹花

春之訊使

在櫻花盛開的樹下，
坐著一位美麗的少女。
她如同一位報春的訊使，
她如同一位櫻花節的花神[1]。

在櫻花盛開的樹下，
坐著一位美麗的少女。
她送走皚皚白雪的嚴冬，
她迎來嬌嬌紅櫻的春煦。

藍天中嵌著幾片白雲，
櫻樹上掛滿萬朵紅櫻。
花樹下盛會歡言笑語，
洋洋春潮送走春寒凜凜。

一位報春的訊使，
一位櫻花節的女神。
在櫻花盛開的樹下，
帶來滿園春色繽紛。

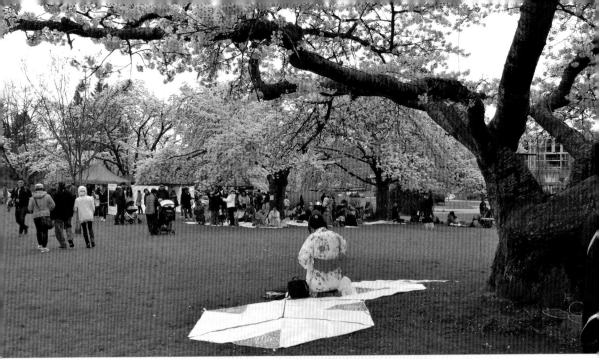

春之訊使

寫於溫哥華櫻花節，二〇一七年復活節

【1】櫻花節：每年四月三日至二十九日，為溫哥華櫻花節。

春之歌

初春的陽光透過天空銀色的雲旗，
把溫暖的春光送到大地。
小松鼠從過冬的樹洞爬出，
在草地上奔跳玩耍尋食。
樹叢邊的鬱金香，
綠葉中綻開花苞紅色黃色。
茂密的櫻花樹枝上，
萬千朵紅櫻綻放嬌豔。

樹梢上傳來鳥兒一聲聲歌唱，
草坪上奔跑著一群群小足球員：
白色的球隨著一雙雙小腿滾動在綠茵上，
黑色的運動裝、頭上一束束棕髮飄蕩[1]。
遠處的山巒仍披著白雪皚皚，
公園裡卻充滿春光明媚。
早春三月[2]，大地從寒冬裡甦醒，
綠色的世界，動物的世界，
人的世界，一個充滿生機的大千世界，
展開英姿迎接春的到來！
是春帶給這世界生機萬象；
是世界給春增添色彩斑斕。

寫於二〇一九年三月二十一日春分，溫哥華

【1】指女孩足球隊（girls softball teams），在北美很流行。
【2】早春三月：指春分，三月二十一日。

彩虹

我走在春天的原野上，
細雨濛濛青草絨絨。
我走在春天的原野上，
蒼穹披著輕紗綻開神祕的笑容。

幾道金光穿破天上的雲層，
一道七色的彩虹出現在天空。
黃-綠-青-藍-紫-橙-紅，
像一座彩色的拱橋飛架空中。
不久，彩虹上空又出現一道彩虹，
一半在天上，一半在雲中，
好似一座彩橋通向天宮。

「Double Rainbows! Double Rainbows!」
（「雙彩虹！雙彩虹！」）
身旁的小孩子們歡聲高叫。
我彷彿回到童年的時光，
跟著孩子們奔跑高唱「彩虹！彩虹！」。

我們走在春天的原野上，
青青的草地彩虹的天。
太陽在雲層中露出笑臉，
我們追逐彩虹追逐希望！

寫於二〇一七年四月，定稿於二〇一八年七月二日，溫哥華

夏日櫻花

早春，你披上粉紅的花衣報訊，
夏日，你盛開黃色的花絮成陰。
春天如少女般純真嬌豔，
夏日像母親般素妝溫馨。

寫於二〇一六年八月，夏末，溫哥華

初夏雲天

濛濛的細雨飄過七月的天，
太陽像新郎害羞地躲在雲層後面。
黃昏裡青藍的天空掛著一簇長長的彩雲，
鮮豔的橙紅像春天曠野盛開的鬱金香；
不久彩雲變為暗紅，像秋天楓葉飄零的郊原；

轉眼彩雲變為墨色，像幾筆濃墨撥在水墨畫面。
我望著蒼穹不禁驚嘆，
為什麼雲天這麼快變幻？
一天裡它演化了地上一年的輪換，
一天裡它演化了人間一生的改變。

寫於二〇一八年七月二日，溫哥華

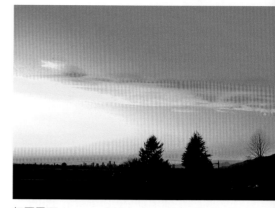

初夏雲天

夏日黃昏

夏日裡驕陽總無情地高照，
黃昏時才顯出祂的溫柔。
滿天紅霞是祂殘餘的情熱，
火紅的圓球是祂的凝眸。

白雲披著淡紅的輕紗，
停留在青藍的天空。
一輪渾圓的皎月，
悄悄攀昇在藍天東穹。

寫於二〇一六年九月一日，溫哥華

夏日晚照

六月初三（農曆）晚，同友人漫步空曠公園，見西邊青藍的天空，落日已下山，猶存半天的晚霞，一輪彎月似弓，也已掛在西空的天幕，弓尖對著一顆明亮的星星。這是北美夏日的美景，因為今日太陽九點半才下山，此時，月亮已不知不覺中走到西邊的天空，同落日共處。友人邀我

賦詩，特次韻白居易《暮江吟》詩。

西空晚霞落山中，半邊青藍半邊紅。
可喜六月初三夜，星如明珠月似弓。

寫於二〇一八年七月十五日，農曆六月初三，溫哥華

血月

十五的落日沉入天地線，
火紅的晚霞燒紅西邊的天；
十五的月亮昇起在東邊，
渾渾圓圓罩著暗紅的光。

為什麼今夜的月圓異樣？
為什麼月亮變得血紅斑斑？
星星隱沒，樹葉不動，鳥兒無聲，
靜夜空中罩著一個大蒸籠。

奇異的血月彷彿印記著：
這地球上百年的高溫熱浪，
北極的冰川消溶，
遍地的洪水泛濫，
北歐北美的森林大火，
沙塵暴，海綠藻，霧霾汙染。

人類橫行在地球村上，
為自己製造毀滅的災難。
是時候當敬畏大自然母親！
是時候當保護自己的家園！

十五的月亮昇起在東邊，

渾渾圓圓罩著暗紅的光。
為什麼今夜的月圓異樣？
為什麼月亮變得血紅斑斑？

寫於溫哥華，二〇一八年七月二十七日

注釋：農曆六月十五，北美出現罕見天文現象「血月」（Blood Moon）。

秋葉——「一葉而知秋」（古顏語）

在九月的花園裡，
一片樹葉飄落在我頭上，
我抬頭四處張望：
像一隻驚弓的小鳥，
飛旋在蕭瑟空中；
落葉飄落在我的肩膀，
很快地又飄落在地上。

秋天的第一片落葉，
喚醒我從夏日的夢鄉，
我抬頭凝神張望：
樹梢上的綠葉已變成青黃，
抹上落日的紅暉淡淡，
在瑟瑟秋風中搖蕩。

寫於二〇一六年秋，溫哥華

秋葉

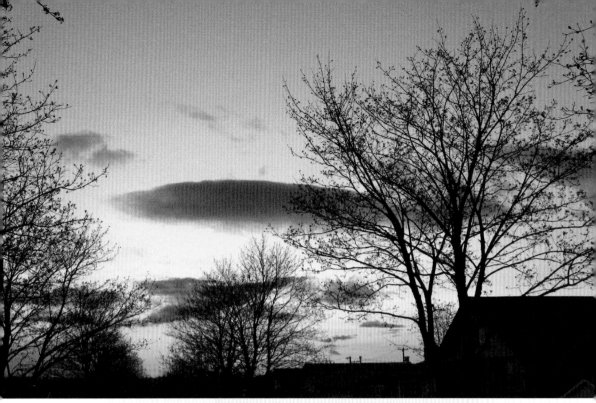

秋天的黃昏

秋天的黃昏

秋天的天，萬里晴空，
秋天的雲，一絲也不見。
黃昏裡落日吻紅了天邊。

青藍的天，忽然飄過彩綢一片，
淡紅的雲，彷彿嫦娥廣袖翩翩，
告別害羞臉紅的太陽。

黃昏的天，昇起半輪月亮，
淡淡的雲，掛在南山樹梢，
好似等待中秋的月圓。

寫於二〇一六年九月十一日，溫哥華

中秋望月

我在山上送走秋天的落日，
我在山上迎來中秋的月亮。
一輪皎潔的明月昇起在樹梢，
我凝望著月亮沉入思念。

腦海浮現我老祖母慈祥的身影，
踏著蓮花小足忙碌在家中廳堂【1】。
搭起她貢神的四仙桌，
掛上紅圍巾綠裝潢，
擺上柚子，芋頭，香蕉，橙，
圓圓的月餅和甜蜜的丸湯。
虔誠的老人對天長跪祈福，
為兒孫前程和家人平安，
喃喃的禱語伴隨「勝杯」的響聲【2】，
三柱清香煙繞屋梁。

月亮在東方遠空昇起緩慢，
孩子們眼困了祂還未爬上；
高邃的秋空冰冷寂寞，
只有仙女嫦娥一個孤單。
秋寒中我們沉入夢，
夢裡有祖母的月餅和甜丸湯。
第二天吃月餅時我訴說昨夜的夢，
慈愛的老祖母好喜歡。
那童年的中秋月夜，
月餅、湯丸和祖母的三柱香，
遠隔重洋身居海外，
五十年後我再次懷念。

我在山上送走秋天的落日，
我在山上迎來中秋的月亮。
一輪皎潔的明月昇起在樹梢，

我凝望著月亮沉入思念。

寫於二〇一六年中秋，大溫哥華本拿比山

【1】蓮花小足：中國清代末民國初，婦女有裹小足的風俗。
【2】「勝杯」：「勝杯」意為「神許諾」，是一種古老的民間宗教儀
式，禱拜者將一雙形狀似大腰果的黑木「杯」舉過額頭後摔到地上，若
兩個「杯」的平面都向上，就是「勝杯」，意則獲得神許諾。

秋天玫瑰

漫山爛熳楓葉紅，漫天婆娑秋葉黃。
北國深秋百花謝，獨有玫瑰黃花香。

一株黃玫挺園中，黃花綠葉猶盎然。
秋風蕭瑟儂不畏，欲與楓紅比盛妝。

寫於二〇一六年十月秋，溫哥華

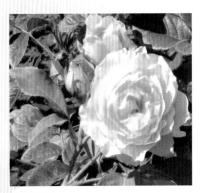

秋天玫瑰

秋天櫻樹

人說漫山飄紅的楓葉，
是北國風情的秋色。
十月的櫻花樹，
也掛滿紅黃的葉子。
我走在鋪滿落葉的路上，
沉入秋的沉思。
這遍地的厚厚的落葉，
是櫻花樹給大自然的回饋；

大地吸收了它的營養，
來年將以乳汁哺育櫻菲。
生命原是一個循環，
花開花落，萌芽落葉，
獲得與惠施，
這是自然的規則。
人在這個世上，
也是大自然的一分子，
懂得和投入大自然，
人們就生活得舒暢。

寫於二〇一八年十月二十五日，秋，溫哥華

冬天

黑夜如太空般漫長，
白天如曇花般短暫。
陰雨憂鬱連綿，
有幾回明媚陽光？

好開心看到太陽的日子，
花園裡滿蓋落葉片片；
樹上掛著楓葉紅豔，
屋前的蒼松翠綠依然。

很快地太陽躲到山巒後面，
山脊上一片緋紅的霞光。
墨綠的天空向祂迫近，
漸漸地紅霞被吞噬遁亡。
夜幕降臨這北美大地，

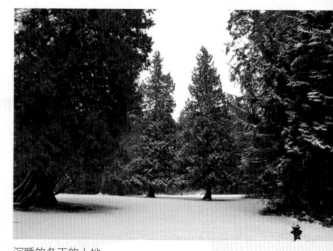

沉睡的冬天的土地

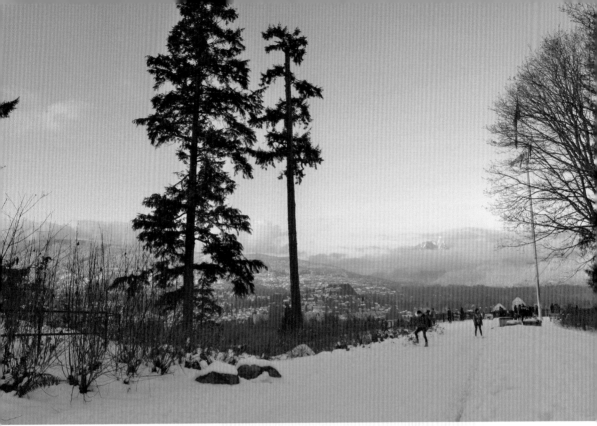

大地銀裝素裹萬物寂然

墨綠的蒼穹換上墨黑的裝。

夜裡雪花飄落紛紛揚揚，
大地銀裝素裹萬物寂然；
我在這沉睡的冬天的夜晚，
夢裡迎來百花盛開的春天。

寫於二〇一三年十二月十一日，冬天，溫哥華

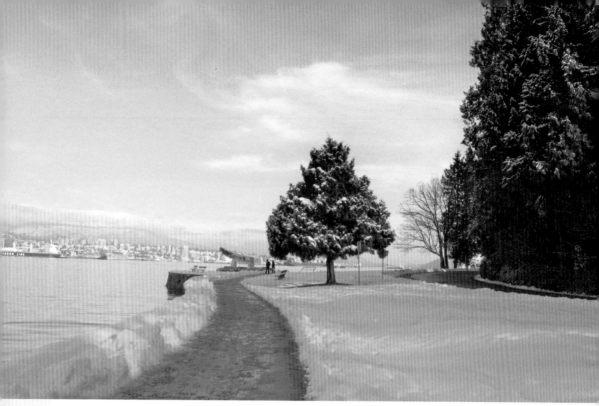

冬天的天蔚藍萬里

冬天的雲

冬天的天，蔚藍萬里，
冬天的雲，沉甸甸一片，
像一張橙墨色交織的魚網，
撒在藍色的海洋。

冬天的天，藍得如寶石一樣，
冬天的雲，沉甸甸一片，
像一顆絢爛的鑽石，
鑲在藍寶石上面。

冬天的天，藍得如水一樣，

冬天的雲，沉甸甸一片，
像一群紅墨黃金魚，
游蕩在藍色的湖面。

冬天的天，藍得如夢幻一樣，
冬天的雲，沉甸甸一片，
像夜裡一幕彩色的夢，
飄浮在我的夢鄉。

寫於二〇一五年二月二十二日，
溫哥華

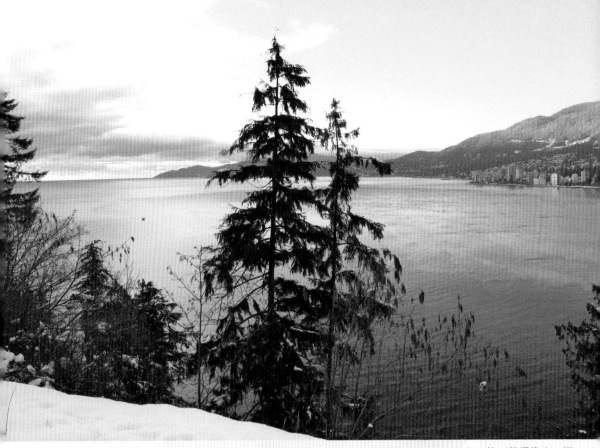

冬天的天藍得像水一樣

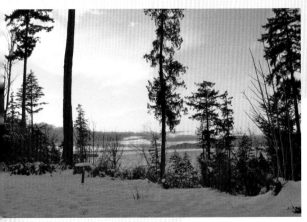

冬天的天藍得如寶石一樣

冬天的雲沉甸甸一片

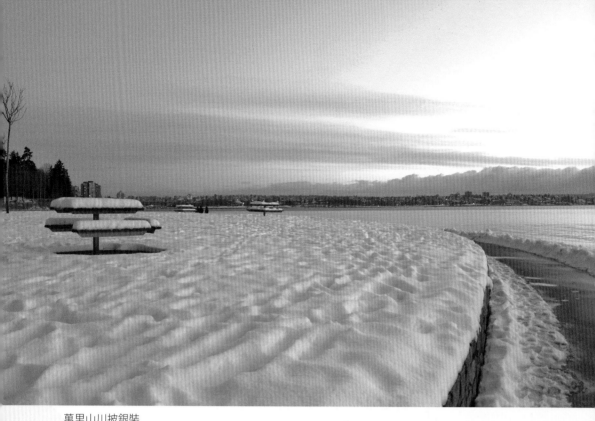

萬里山川披銀裝

冬雪

幾日飄雪花漫天，萬里山川披銀裝。
三尺積雪封屋門，數柱冰燭掛纜杠。
街樹行行撐銀傘，遠山皚皚閃銀光。
壁爐火紅茶壺響，正逢佳節敘團圓。

寫於二〇一六年十二月二十五日聖誕節，溫哥華

街樹行行撐銀傘

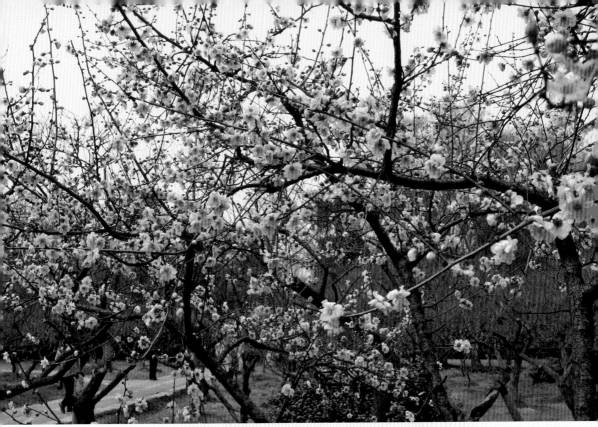

千年滄桑枝猶在

詠梅花

白雪紛飛花獨開，千年滄桑枝猶在。
笑對嚴寒錚鐵骨，中華國魂傳萬代。[1]

寫於二〇一三年冬，溫哥華

【1】梅花自古被譽為國花。

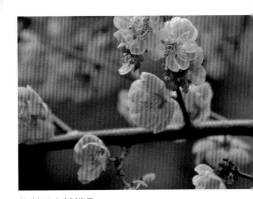

笑對嚴寒錚鐵骨

愛

初戀

我緊緊拉著你的手，
匆匆地走進伊麗莎白大劇院。
交響樂響起美妙的序曲，
絨幕拉開天鵝湖優雅風光。
一群白天鵝舞姿輕盈，
繞綿《天鵝湖》曲牽動心弦。

我緊緊握著你的手，
輕輕地放在胸前。
我願是那勇敢的王子，
你是那可愛的小天鵝，
我們邂逅在那天鵝湖邊。
我們戰勝黑魔的箍束，
還原你公主的模樣。
那一晚是我人生的開始，
那一晚是我們愛情的起航。

什麼時候我們的船觸了礁，
翻落在生活無邊的海洋？
你再不是那小天鵝，
我也不是那小王子；
你是你，我是我，
我們也不在那天鵝湖邊。
雖然那美麗的天鵝湖曲，

時時在我的腦中迴蕩，
讓我想起，
我曾緊緊拉著你的手，
匆匆地走進伊麗莎白大劇院。

留影

三月櫻花豔，你站花樹前。
身比花枝嬌，臉如花瓣倩。
五月花飄落，你坐花海中。
落瓣鋪錦氈，你獨坐忡忡。
八月櫻絮黃，你坐樹陰中。
婆娑撩暑熱，書中尋花叢。
十月樹葉黃，你坐樹下坪。
落葉滿雙膝，促膝敘心衷。

愛情

你那明亮的雙眼，映出心田的聰慧。
你那烏黑的秀髮，透出靈魂的柔美。
你那溫存的細語，吐出暖洋的心聲。
你那柔波似的心胸，溫暖我顫抖的心。

寫於一九八六年，溫哥華

留下愛

今夜我倆就要分手，
我把你緊緊摟在懷裡。
我把一個輕吻給你，
我把心中的愛留下給你！

今夜我倆就要分手，
你我各有旅途奔走，
我把一個輕吻給你，
留下永恆的愛一生伴你！

寫於一九八六年五月九日，溫哥華

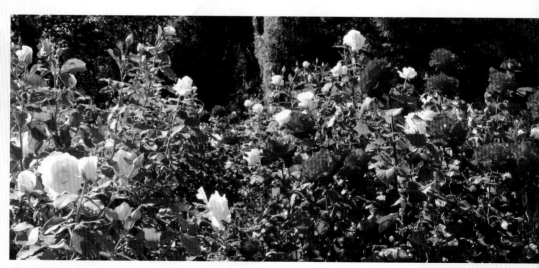

當五月花訊來到，玫瑰花馨香飄散

聽琴

我常在海邊聆聽大海洶湧潮漲，
我常在海邊聆聽大海潮退呢喃。
我常在海邊聆聽月明時的波濤，
我常在海邊聆聽海上風雨狂瀾。

今夜我聽到一曲震動心弦的音樂，
辻井伸行，一位盲人鋼琴家；
你用靈感的手指觸摸著琴鍵，
你用心靈彈奏出大海的韻花。

我曾春夜裡穿過密林的山路，
我曾夏夜裡聆聽小溪湍流聲嘩，
我曾秋夜裡傾聽空谷松濤奔狂，
我曾冬夜裡傾聽山風呼嘯卷著雪花。

今夜你用琴聲把這一切訴說，
今夜你用心曲傳出人間生涯；
你的十指觸摸著人們的心靈，
你的琴聲奏出人生的鎖枷。

我曾經歷愛擁有的喜樂，
我曾經品嘗愛失落的苦茶，
我曾經歷人生痛苦的磨難，
我曾經歷人生輝煌的榮華。

今夜你的琴聲掀起我，
心中深藏的大海般的浪花；
今夜你的琴聲觸動了我，
眼淚湧出從我的心窩。

寫於二〇〇九年，二〇一六年九月二十四日修改，溫哥華

注釋：聽辻井伸行Nobuyuki Tsujii在2009克林堡鋼琴比賽總決賽中彈奏拉茲曼尼納夫第二鋼琴協奏曲Cliburn Competition FINAL CONCERT Rachmaninoff Piano Concerto No.2 in C minor, Op.18-2。

古琴

我有一把古琴[1]，
她伴我遠渡重洋飄泊遠方；
我有一把古琴，
她伴我度過半世紀春秋暑寒。

當我走在人生的艱難低谷，
她帶來貝多芬雄壯激昂的音符；
當我人生身處悲傷痛苦，
她抒發柴可夫斯基的悲愴旋律。

當我走上人生的坦途，
她奏出莫札特歡樂神曲；
當我面對人生的榮耀，
她響起馬斯奈名曲《沉思》[2]。

我有一把古琴，
她成了我終身的伴侶；
我有一把古琴，
她共鳴我心靈的傾訴。

她那深沉雄渾繚繞的低音，
像我內心深處的迴聲；
她那明亮清淳甜蜜的高音，
如山泉奔流珍珠跳動。

她帶著歐洲古森林的靈氣，
是克雷莫納的大師把她細細雕琢[2]；
又拴上四根柔軟的羊腸琴弦，
弓拉開給她帶來充沛的生命。

我有一把古琴，
她伴我遠渡重洋飄泊遠方；
我有一把古琴，
她伴我度過半世紀春秋暑寒。

寫於二〇二一年七月二十四日，溫哥華

【1】古琴：古小提琴。小提琴被譽為樂器之女皇，故此處用「她」稱之。
【2】《沉思》：小提琴曲《Meditation》by J. Massenet。
【3】克雷莫納：Cremona，義大利北部小提琴製作古鎮。大師：製作小提琴的名師。

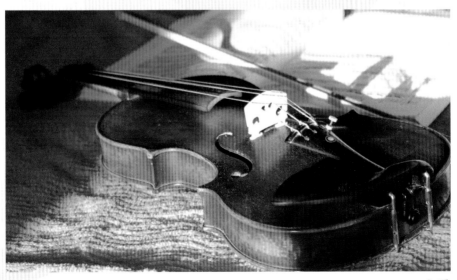

古琴

童年

木棉花

粗壯樹幹直沖天，蔥翠巨傘滿綠陰。
六月花開紅似火，九月果綻絲如雲。
花紅勝似韓山日，絲絮情如嶺南人。
半世光陰彈指過，猶記樹下少華年。

寫於二〇一六年秋，溫哥華

童友

你那纖纖的小手，
搭在我的肩上；
你那柔軟的手指，
勾住我的手心。
圍著一個圓圈，
童友們一起跳舞歌唱，
「找呀，找呀，找，
找到一個好朋友！」
純真的心靈在歡笑，
活潑的腳步在舞蹈；
火紅的木綿花開滿樹上，
那是我們快樂的童年時光！

寫於二〇一四年二月四日，溫哥華

金色的鐘

學校的屋梁上，
掛著一口金色的鐘；
那清脆悠揚的鐘聲，
敲起我對世界的憬憧。

學校的傳達室，
住著敲鐘的金水伯；
紅鼻子白鬍鬚，
像鐘準時叫人敬重。
清晨他拿著一把大掃把，
在操場做清潔工，
夏天他撿拾木綿花掉落，
秋日他掃集落葉蓬鬆。

學校的屋梁上，
掛著一口金色的鐘；
學校的傳達室，
住著敲鐘的金水伯。
在那高高的木綿樹下，
帶給我六個快樂的春冬。

寫於二〇一六年秋，溫哥華

海邊游泳

火紅的落日浮在海面，
盪漾的水波泛出紅光，
海風吹散夏日的酷熱，
帶來海濤搖晃岸邊的漁船。

海面上一群泳童如泥鰍，
光裸的身子沉浮波浪。
船甲板是他們的跳臺，
我愛獨坐甲板上凝視景光。

望著落日火球在海面浮沉，
晚霞如紅綢掛滿藍天。
海面盪泛著粼粼的波光，
海邊是我童年最愛的地方。

火紅的落日浮在海面，
盪漾的水波泛出紅光，
海風吹散夏日的酷熱，
帶來海濤搖晃岸邊的漁船。

寫於二〇一六年夏，溫哥華

第二輯

尋找童年的夢

尋找童年的夢

童年裡我有一個夢，
夢裡尋找古老的中國。

在那冰雪覆蓋的昆侖山，
莽莽的冰峰沉睡了億萬年。
神女在巴顏喀拉山峰上
撒下兩條玉帶悠悠飄揚。

一條飄浮在北方，
清澈的雪水穿過黃土地，
帶著兩岸的黃沙奔向海洋。
一條飄浮在南方，
透明的雪水穿過巫山峽谷，
帶著兩岸的猿聲奔向東洋。

它們成了兩條母親河，
一條叫黃河；一條叫長江。
江河滋潤了這片古老的土地，
哺育了五千年的文明東方。

童年裡我有一個夢，
夢裡尋找古老的中國。

尋訪那雄偉的名山巨川，
穿越那秀麗的江河湖泊。
登臨泰山漫步天街，
腳踏長城萬里巍峨；
上天山採摘冰峰雪蓮，
下東海尋索蓬萊仙閣；
漫遊於江南勝景西湖，

在桂林陽溯灕江泛舟；
拜訪佛教四大聖山[1]，
走訪三山五嶽遍神州[2]；
尋找那古老的文化，
追索那崢嶸的春秋。

童年裡我有一個夢，
夢裡尋找古老的中國。

寫於二〇一二年二月春，農曆新年，溫哥華
定稿於二〇一六年十一月二十八日，溫哥華

【1】四聖山，佛教四大聖地
（山）：峨眉山、普陀山、五臺
山、九華山。
【2】三山五嶽，三山：黃山、
廬山、雁蕩山；五嶽：東嶽泰
山、西嶽華山、北嶽桓山、中嶽
嵩山、南嶽衡山。

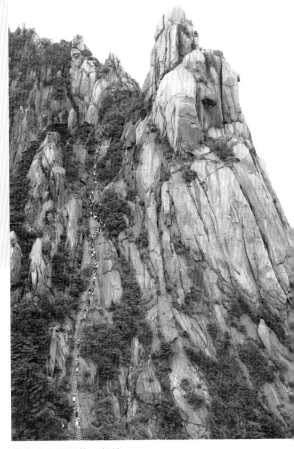

攀登直上雲霄的天都峰

三山五嶽四聖山

「五嶽尋仙不辭遠，一生好入名山遊。」
——李白《廬山謠寄盧待禦虛舟》

三山五嶽一片天，四大聖山四海揚。
奇峰秀景是黃山，千年古松傲風霜。
飛瀑香爐在廬山，詩人梟傑為爾狂。
屏障如旗雁蕩山，雄展吳越古戰場。
巍峨東嶽冠泰山，歷代君皇頂封禪，
西入中原險華山，倚巖絕徑入雲天。
北望高原太桓山，天柱拔地望中原。
少林寺立中嵩山，中華功夫震九江。
七十二峰疊衡山，祝融扶搖頂穹蒼。
蜀地仙山峨眉山，普賢佛光照千年。
東海仙島普陀山，南海觀音顯佛光。
古寺五峰五臺山，文殊道場布四方。
靈山凌空九華山，天台寺禪非人間。
三山五嶽四聖山，神州支柱華夏光。

寫於二〇一五年三月十八日

黃山遊

你在雲霧中飄浮，
像幽靈漫遊太空。
周圍白茫茫一片，
你不知前方雲天幾重。

不久你的座廂打開，
你被接上一座山門。
腳下雲霧彌漫山徑，
身旁隱約露出青松。

你登上清涼臺上，
眼前一屏白色輕紗濛濛；
忽然山風吹動雲霧，
白雲中露出山莊和奇峰。

彷彿有位主牽者操縱，
白色的輕紗很快又拉上；
雲霧把山峰神祕隱藏，
你說，那若隱若現的是仙鄉。

你來到猴子觀海臺上，
雲霧散開現出群峰；
如石筍，石柱，又如石林，
嶙峋的巖峰上點綴青松。

你來到西海大峽谷，
雲海飄浮在峽谷中。
汪洋一派白雲翻滾，
群峰彷彿飄浮雲海中。

不久，近處雲霧消退，
露出群峰黛褐嶙峋；

白雲繚繞山間，
峰巖上挺拔斑斑青松。

你登上光明頂上，
看蓮花峰展現花瓣層層；
長長的鰲魚峰上遊人熙攘，
西邊的雲海上落日彤彤。

黎明時分你盼守觀日臺上，
雲天中一道晨曦綻露；
一個火紅的圓球在雲海中湧起，
觀日臺上萬眾歡呼「黃山日出」。

你穿過一線天，
你上百步雲梯攀登；
迎客松向你招手，
你登臨直上雲霄的天都峰。

黃山，你夢中的仙山，
雲霧繚繞，雲海飄浮，
群峰秀麗，蒼松挺立，
日出磅礡，日落迷媚。
看不盡的美景，數不完的奇觀，
令人心醉的色彩，叫人迷戀的山川。

黃山，人間的仙境，夢幻的天鄉。

寫於二〇一八年月九月二十三日，（農曆）八月十四，黃山

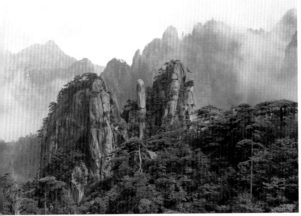

西海大峽谷

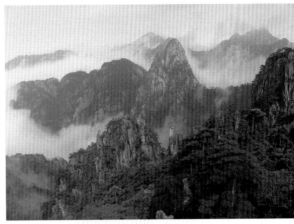

雲海飄浮在峽谷中

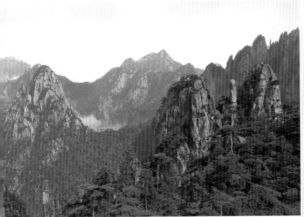

群峰黛褐嶙峋

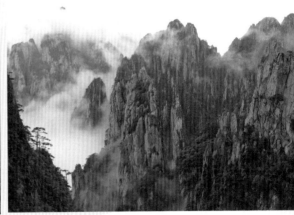

白雲繚繞山間

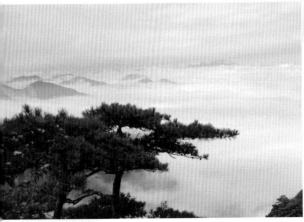

群峰彷彿飄浮雲海中

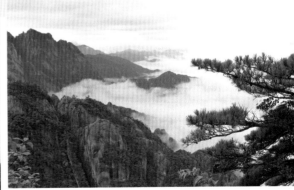

峰巖上挺拔斑斑青松

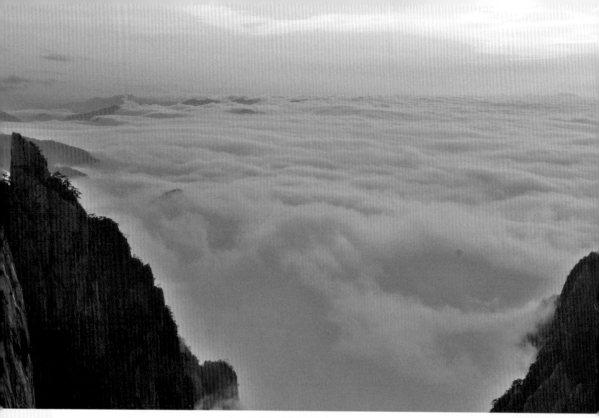

上：汪洋一派白雲翻滾
下：西邊的雲海上落日彤彤

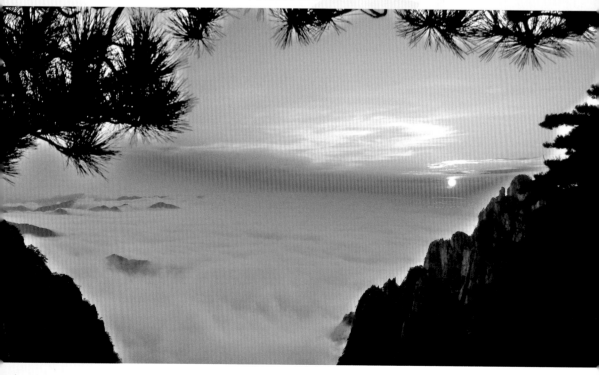

看蓮花峰展現花瓣層層

雲天中一道晨曦綻露

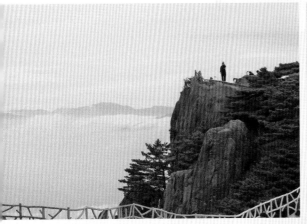

黎明時分你盼守觀日臺上

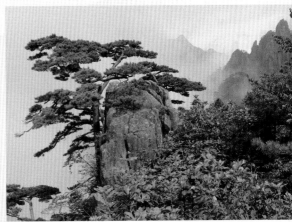

群峰秀麗蒼松挺立

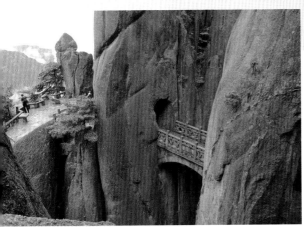

夢中的仙山

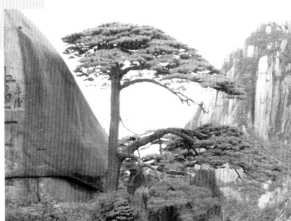

迎客松向你招手

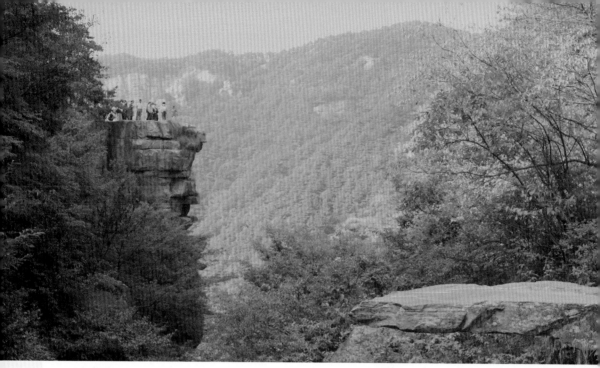

錦秀谷裡尋花徑

廬山詩九首

廬山遊（一）

花徑公園白居易草堂

彎彎曲曲百回轉，扶搖直上到廬山。
青山綠水環牯嶺，萬國建築話滄桑。
山花芳草育珍珠[1]，風雲人物留史章。
錦秀谷裡尋花徑[2]，跨越五峰到疊泉[3]。

【1】珍珠：賽珍珠，自幼生長於牯嶺，寫有以中國為題材的小說《大
地》，獲諾貝爾文學獎。
【2】花徑：花經公園為唐代詩人白居易寫「人間四月芳菲盡，山寺桃
花始盛開」之山寺故地。
【3】五峰：五老峰；疊泉：三疊泉。

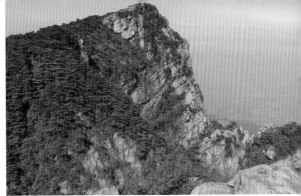

山花芳草育珍珠——牯嶺賽珍珠紀念館　　五老峰

廬山遊（二）

「不識廬山真面目，只緣身在此山中。」[1]
迷離景色令人醉，飛瀑生煙香爐紅。
五老峰高雲松密，綿繡谷裡花徑重。
牯嶺美廬空逍遙，黃龍潭水藏蛟龍。

寫於二〇一八年月九月十六日，牯嶺

【1】摘自宋代詩人蘇東坡（蘇軾）《題西林壁》詩：「橫看成嶺側成峰，遠近高低各不同。不識廬山真面目，只緣身在此山中。」（元豐七年（1084）蘇軾登廬山，題此詩於西林寺壁。——喻朝剛，同航編註《宋詩三百首》）

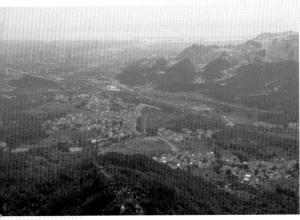
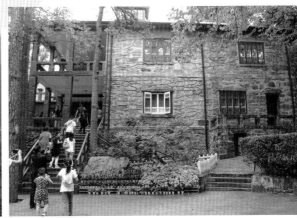

廬山遠眺　　　　　　　　牯嶺美廬空逍遙——美廬

遊廬山三疊泉

山中石徑陡又長，幾經艱辛到谷盤【1】。
仰望飛瀑三疊落，千丈激昂瀉龍潭。

寫於二〇一八年月九月十六日，廬山

【1】谷盤：峽谷底。

登廬山秀峰

（一）

人間八月暑熱蒸，山中小徑樹陰涼。
千年青山永不老，百丈瀑布水流長。

（二）

秀峰頂上文殊塔，千年古剎寺黃巖。
望湖亭上望鄱陽【1】，蒼茫一派匯長江。

【1】鄱陽：鄱陽湖。

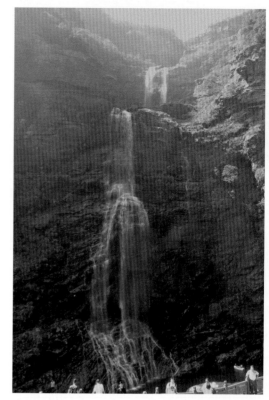

廬山三疊泉

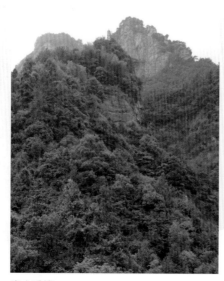

廬山秀峰

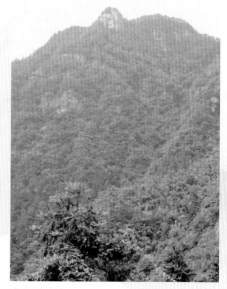

廬山香爐峰

題廬山秀峰瀑布

<div align="center">（一）</div>

涓涓山澗匯源頭，縱身一越萬丈崖。
「飛流直下三千尺」[1]，漱水橫跨萬
重峽[2]。

廬山秀峰瀑布

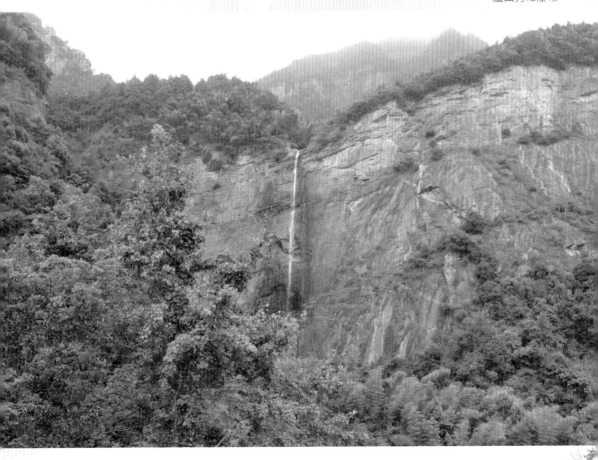

（二）

飛瀑化作澗水流，滿山滿谷聲嘩喧。
穿巖擊石不停留，直奔山腳烏龍潭。

寫於二〇一八年月九月十七日，廬山秀峰

【1】摘自唐朝詩人李白詩《望廬山瀑
布》：「日照香爐生紫煙，遙看瀑布
掛前川。飛流直下三千尺，疑是銀河
落九天。」（《唐詩三百首》）廬山
秀峰瀑布為李白所寫之廬山瀑布。
【2】漱水，廬山秀峰瀑布下烏龍潭旁
有「漱玉亭」和「漱雪」摩崖石刻，
稱流注烏龍潭的飛瀑澗水為漱水。

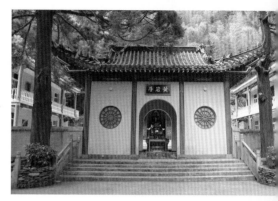

廬山秀峰頂黃巖寺

訪東林寺

千年廬山東林寺，白蓮池廣荷花香。
陶潛居易白蓮社【1】，猶遺高潔與人間。

寫於二〇一八年月九月十六日，東林寺

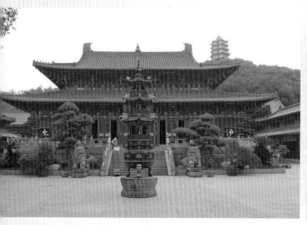

東林寺

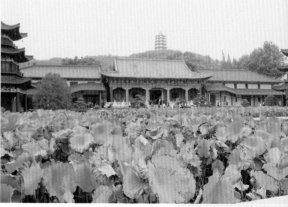

東林寺蓮池

【1】陶潛：東晉詩人陶淵明；居易：唐朝詩人白居易；白蓮社：白蓮佛社；皆與東林寺關係甚密。白居易有詩《暮歲》「名官忘巳矣，林泉計如何？擬近東林寺，溪邊結一廬。」

遊西林寺

廬山西側西林寺，何處壁詩蘇子留【1】。
曾觀廬山日出落，今聆山寺鐘聲悠。

寫於二〇一八年月九月十六日，西林寺

【1】蘇子，蘇軾之尊稱。壁詩：蘇軾《題西林壁》詩。

西林寺塔

訪廬山白鹿洞書院

朱子才高興辦學[1]，栽培家國棟梁材。
中華第一高學府[2]，白鹿千年留文彩。

寫於二〇一八年月九月十八日，廬山山南

【1】朱子：朱熹之尊稱。
【2】高學府：高等學府。

廬山白鹿洞書院

觀音橋[1]

青青石板橋，千年不動搖。
華夏古建築，世界藝林標。

寫於二〇一八年九月，九江，廬山市（星子縣）

【1】觀音橋位於廬山南麓，是中國最早石拱橋之一，建於一千多年前的北宋大中祥符七年（公元一〇一四年）。

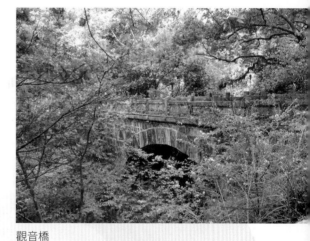
觀音橋

雁蕩山詩三首

南嶽

五嶽之南雁蕩環，古稱江南第一山。
靈峰靈巖大龍湫[1]，奇山飛瀑生紫煙。

【1】靈峰、靈巖和大龍湫，雁蕩山名勝風景區。

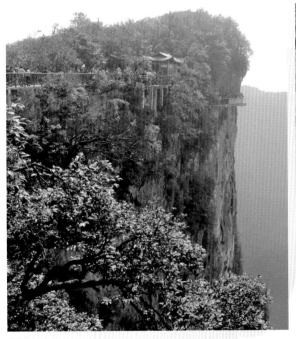

靈峰

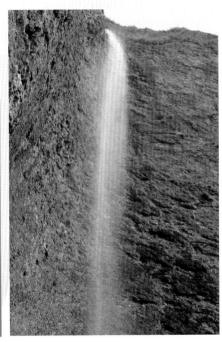

大龍湫

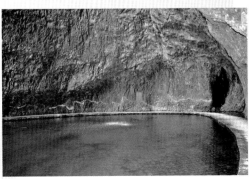

中折瀑

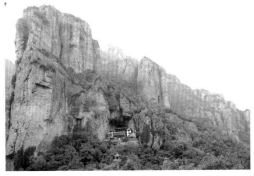

古稱江南第一山

靈峰

雁蕩群峰真崢嶸，天柱情侶展旗峰【1】。

十洞神仙數觀音，古竹長春在雲中【2】。

【1】天柱情侶展旗峰：天柱峰、情侶峰、展旗峰，雁蕩山山峰名。

【2】古竹、長春：古竹寺、長春寺，雁蕩山頂峰古寺。

十洞神仙數觀音

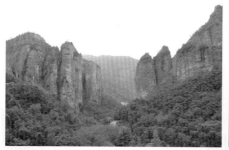

雁蕩群峰真崢嶸

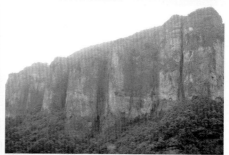

展旗峰

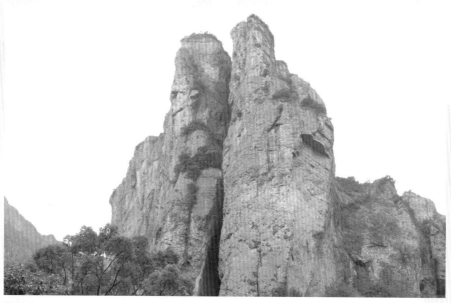

情侶峰

靈巖

靈巖壯麗為天功，玻璃棧道
顯人工。
橫空百尺驚魂魄，舒心猶喜
小龍湫。

寫於二〇一六年月十一月八
日凌晨，雁蕩山

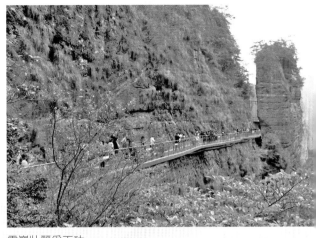

靈巖壯麗為天功

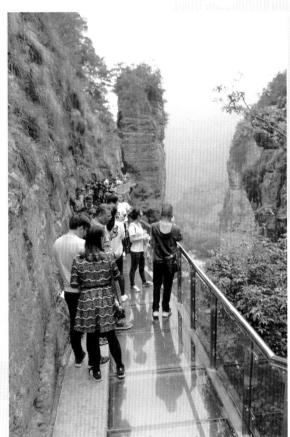

玻璃棧道顯人工

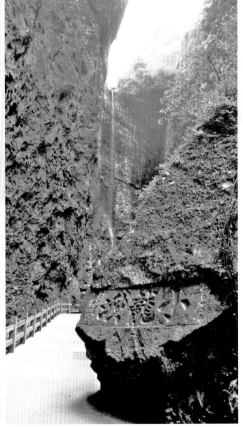

小龍湫

泰山詩二首

登東嶽泰山

　　　　　（一）
泰山倚天泰石雄，自古帝王封禪登。
天街一條連天庭，霧繞雲迴群峰沉。

　　　　　（二）
三千雲梯通天門，五千年載中華魂。
聖人詩客登臨賦【1】，而今眾遊登頂峰。

寫於二〇一六年月十月二十三日夜，泰山頂

【1】聖人：孔子，有「登泰山而小天下」句。

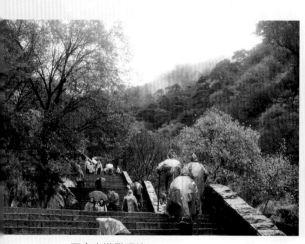
而今眾遊登頂峰

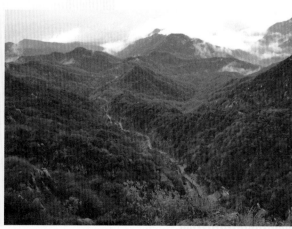
三千雲梯通天門

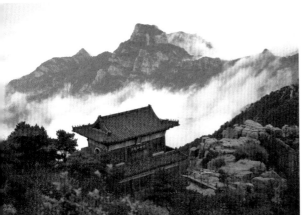

泰山倚天泰石雄

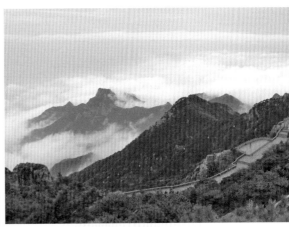

天街一條連天庭

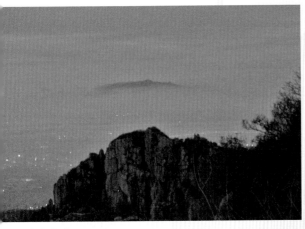

泰山晨曦

泰山曙光

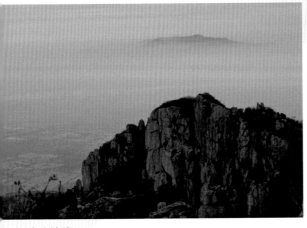

泰山遠眺

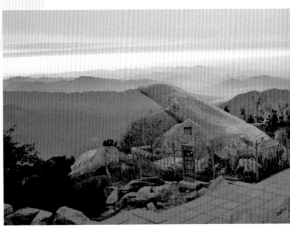

泰山飛來石

天街

我倚杖跋涉登山，
來到泰山之巔。
我漫步天上街市，
穿過花崗石的「天街」牌坊。

人說，山上有「天宮」禦宿，
乾隆曾登臨泰山[1]。
我落腳在山上賓館，
想夜裡可會會神仙。

夢裡聽有聲音喚我，
去看泰山日出的壯觀。
我披上大衣走上懸崖，
天邊正拉開一線光。

渾天渾地的黑沌沌裡，
一道曙光緩緩伸展。
彩霞染紅遙遠的地平線，
把遼寬的河山格外妝點。

一個渾圓的金色的火球，
在紅霞的擁促中湧上，
一幅日出噴薄的壯觀，
是天街仙人送來的禮讚。

寫於二○一六年月十月二十三日，泰山頂

【1】乾隆：清朝皇帝。

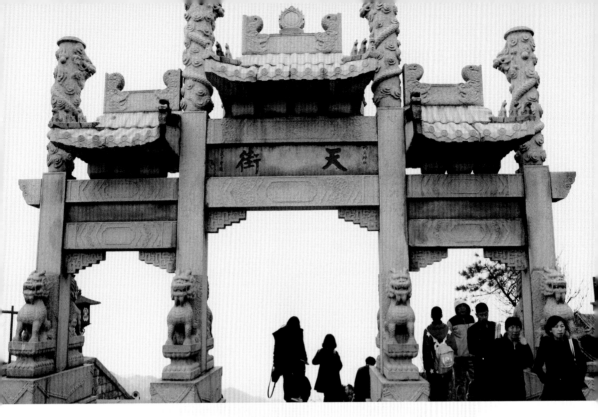

上：泰山頂天街牌坊
下：泰山頂天街

登西嶽華山四首

（一）
曙光未熹山路喧，晨霧繚繞霜露寒。
背包持杖入深山，澗流鳥唱綠陰旁。

（二）
自古華山一條路，懸崖陡壁天險度。
蒼龍嶺上鐵索攀[1]，五峰遨遊豪情足。

（三）
東南西北五高峰[2]，自古西嶽是要衝。
山高壁峭雲斷路，遙望高巔在南峰。

（四）
華山論劍自古稱，俠客江湖留美名。
今凌南峰最高處，茫茫雲海蕭蕭風。

寫於二〇一五年十月二十七日，華山

【1】蒼龍嶺，是北高峰通往東南西三高峰的必經山嶺，山道險要，盤
繞於如刃山脊上。
【2】華山有五高峰，南高峰為華山最高峰，海拔二千一百五十四・九
公尺。北高峰為華山第二高峰，海拔一千一十四・七公尺。

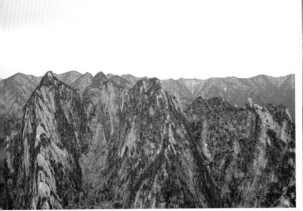

東南西北五高峰

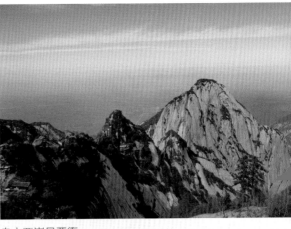

自古西嶽是要衝

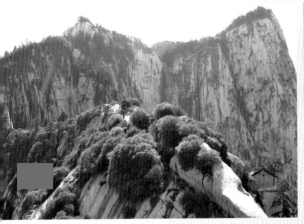

山高壁峭雲斷路

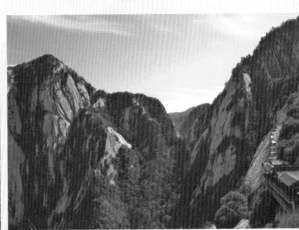

懸崖陡壁天險度

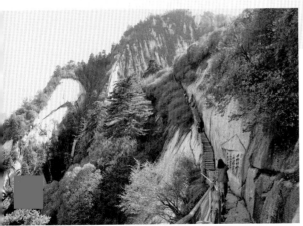

自古華山一條路

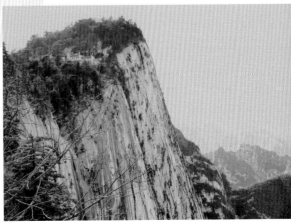

遙望高巔在南峰

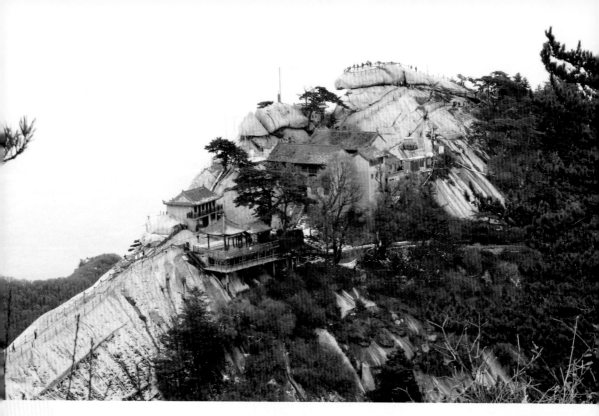

上：蒼龍嶺上鐵索攀
下：今凌南峰最高處，茫茫雲海蕭蕭風。

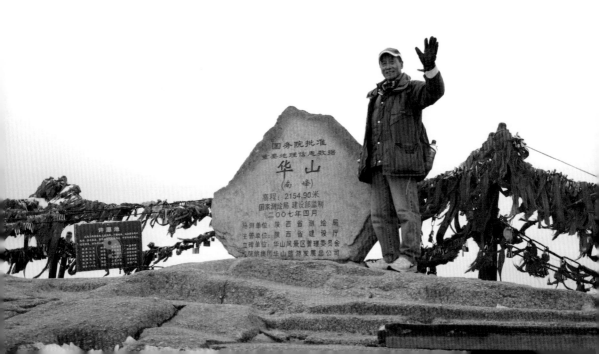

登桓山

北嶽太桓兩千仞，天柱拔地為
天峰。
北望高原莽逶迤，南眺平原綠
如絨。
洞府谷臺傳松風，宮殿閣廟遍
山中[1]。
天路扶搖通桓頂，唯見峰碑不
見僧[2]。

【1】桓山名勝有六廟、五殿、
三宮、三洞、一府、一祠、一
庵、一谷、一琴臺、二松。
【2】僧：喻寺廟。

太桓兩千仞

作者攝於桓山頂峰碑牌

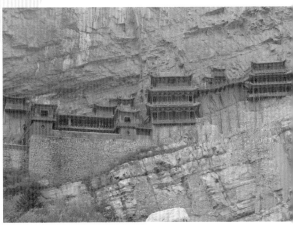

太桓懸壁寺

登嵩山

中嶽嵩山少林寺，少林武僧震江湖。
大小室山寺峰布，盤山棧道走匹夫。
俯覽腳下萬丈淵，仰看峰巖百尺巫。
石崖泉滴舒心涼，山險日斜冒汗珠。
峰迴路轉嵩山道，越過少室見紅廬[1]。

寫於二○一五年十月二十三日，嵩山

【1】紅廬：紅墙的少林寺。

嵩山少林牌坊

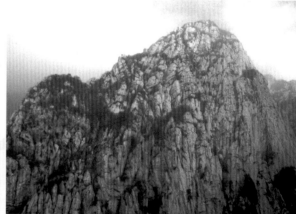
嵩山

盤山棧道走匹夫

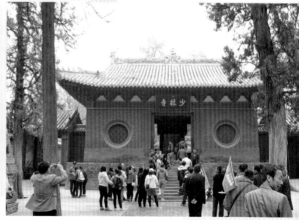
少林寺

南嶽詩三首

登衡山

群山起伏疊重重，七十二
峰收眼中。
祝融扶搖入雲霧[1]，山神
聖帝殿凌空。
八月初一聖誕日，八方進
山人潮湧。
男女老少攜香袋，祝融殿
上許心衷。

【1】祝融：祝融峰，衡山
最高峰。

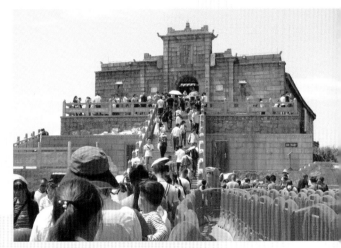

祝融扶搖入雲霄

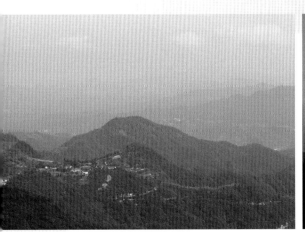

七十二峰收眼中

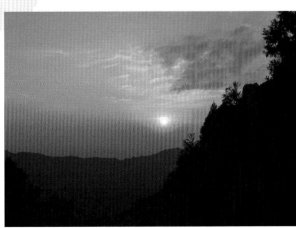

衡山日落

土家族進香隊

黑色衣裝黑頭帶，捧香背劍掛朱袋。
土家歌昂繞祝融，錦旗領隊好氣派。

寫於二〇一八年九月十日，（農曆）
八月初一，衡山

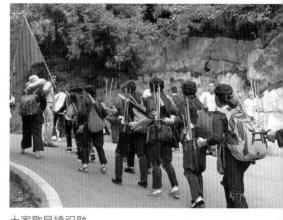

土家歌昂繞祝融

衡山觀日出

清晨雲霧籠罩千里山川，
白茫茫雲海飄浮萬里穹蒼。
寬廣的觀日臺上帳篷熙攘，
黎明的曙光把露營者招喚。

上百年前的一個寅晨[1]，
這裡也曾有一群賓客集聚，
他們是巡撫和知縣大人們，
夜宿峰廟次日此處觀日出。
屹立的「觀日出處」古石碑[2]，
正記載了當年的這一盛事。

青山啊，你可曾記憶這百年往事？
旭日啊，你可曾改變過百年的雄姿？

東方的天邊撒出萬道紅霞，
萬里雲天沉浸在一派喜慶的紅宴。
一輪金色的弧光在遠處山脊昇起，
觀日臺上一片喜氣洋洋。

旭日在彩霞擁抱中露出笑臉，
金色的太陽徐徐昇上；
東方的天空浸染通紅一片。

瞬刻一個金色的圓球，
在天空中發出萬道光芒。

群山在陽光下露出青黛的峰巒，
遠處山谷中呈現皚皚的村莊。
衡山日出！衡山醒了！
千秋萬代都受激蕩！

一隻金燦燦的火鳳凰，
披著一輪耀眼的光環，
展開兩扇紅霞萬里的大翅膀，
在東方的天邊磅礴昇上！
雲海讓道，煙霧消散；
群山蘇醒，峰巒展顏；
雄偉的衡山日出，
百年共仰的壯觀！

寫於二〇一八年九月十日，（農
曆）八月初一，衡山

【1】寅晨：寅時，早晨三點至五
點。
【2】「觀日出處」古石碑：觀日
臺上古石碑字刻「光緒庚寅余奉
命閱兵道經衡山恭謁嶽廟夜宿祝
融峯頂次日寅刻觀日出維時從官_
觀日出處_衡山縣知縣景天相拔貢
知縣陳吳萃候補知縣陳錕候補府
經徐本麟候補縣丞杜輝隋同勒二
頭品頂戴兵部侍郎兼都察院右付
都禦史湖南巡撫昊武張煦書」。

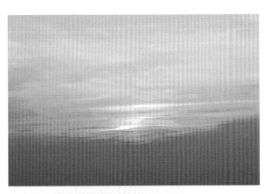
東方的天邊撒出萬道紅霞

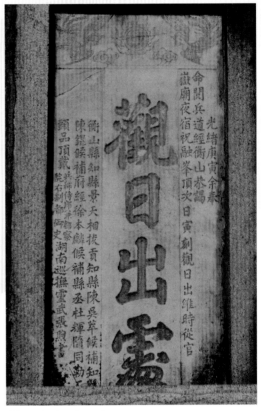
「觀日出處」古石碑

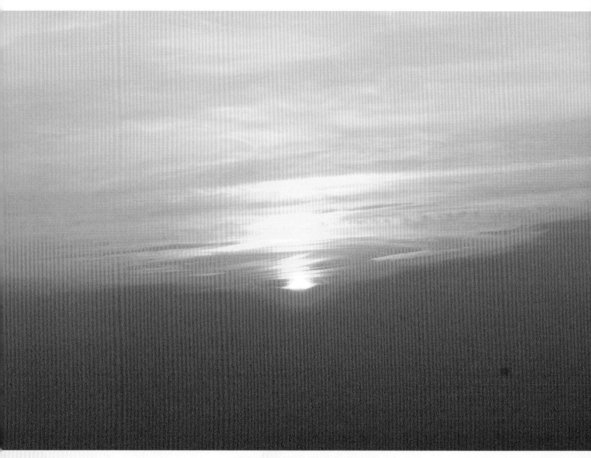

一輪金色的弧光在遠處山脊昇起

金色的太陽徐徐東昇

在天空中發出萬道光芒

登峨眉山二首

空山林樹密，斜徑獨行翁。
煙雨秋葉黃，蒼山古寺紅。

雲峰三千尺，蒼茫雲海低。
金頂觀日出，普賢猶增暉。

寫於二〇一四年秋，峨眉山

煙雨秋葉黃

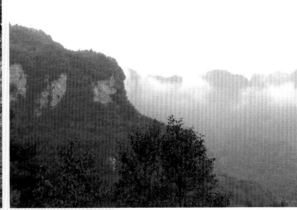

蒼茫雲海低

金頂觀日出

普賢猶增暉

普陀山詩三首

東海有仙山

（一）
東海有仙山，普陀顯佛光。
登頂望海際，群島茫蒼蒼。

（二）
普濟香客旺，法雨香火真。
慧濟朝聖誠，南海觀音馨[1]。

（三）
百步沙如絲，千步沙如綢[2]。
金沙奇石巖，銀浪驚海濤。

寫於二〇一六年月十一月一日，普陀山

【1】普濟、法雨、慧濟、南海觀音：普陀山古寺廟。
【2】百步沙、千步沙：普陀山東邊海邊沙灘。

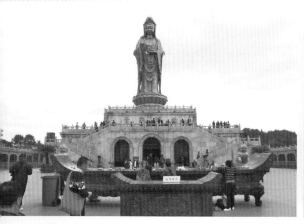

南海觀音馨

登頂望海際

百步沙如絲

群島茫蒼蒼

遊五臺山

東南西北中，古寺矗五峰。
東臺望海峰，古剎雲海中。
南臺錦繡峰，普濟寺殿雄。
西臺掛月峰，法雷照月中。
北臺葉斗峰，靈應探星穹。
中臺翠巖峰，演教惠孩童。
牌坊立峰頂，雲繞碧煌宮。
千年佛道場，文殊洞猶存。
藏傳佛教徒，萬里朝聖誠。
倉央嘉措佛，達賴六世僧。
五臺百寺立，教徒四方迎。
紅牆院塔白，群山秋色金。

寫於二〇一五年十月，五臺山

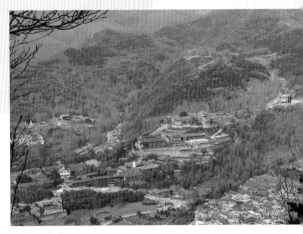
五臺百寺立

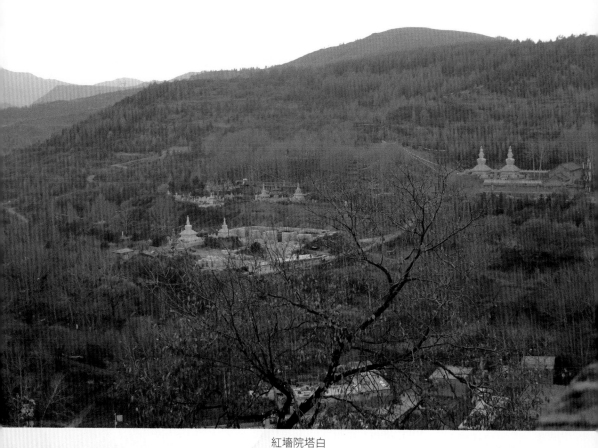

紅墻院塔白

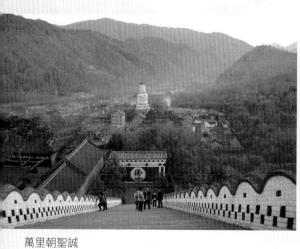

萬里朝聖誠

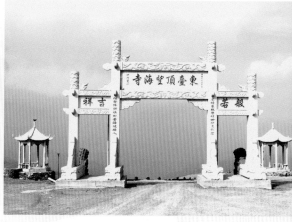

牌坊立峰頂

尋找童年的夢 ——詩歌攝影集　　＼

遊九華山

（一）
靈山九華妙凌空，九十九峰雲霧中。
星羅棋布大小寺，地藏道場香火紅。

（二）
肉身成佛留寶殿[1]，百歲宮裡現佛光。
更上十峰瞻天台[2]，天台寺禪非人間[3]。

寫於二〇一八年九月二十四日，（農曆）八月十五，九華山

【1】肉身寶殿，相傳為地藏菩薩成佛之寺廟。
【2】十峰：為十王峰，九華山最高峰。天台：為天台峰，位於十王峰西側。
【3】非人間：天台寺前有巨大石崖摩刻「非人間」。

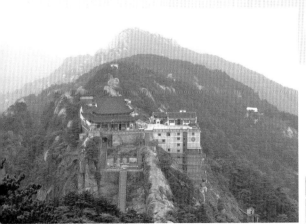

更上十峰瞻天台，天台寺禪非人間

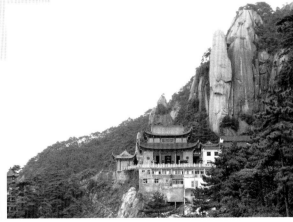

靈山九華妙凌空

江河湖泊綺風光

長江三峽

貴峽歲支載？麗水何芳年？
巍巍山環水，悠悠水繞山。

萬千秋冬逝，千古春色怡；
蒼山依舊在，碧水仍依依。

寫於二〇一三年一月二十八日，長
江遊輪上

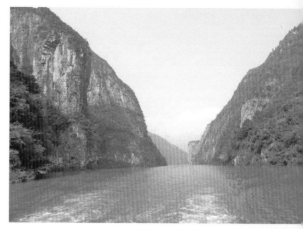

貴峽歲支載

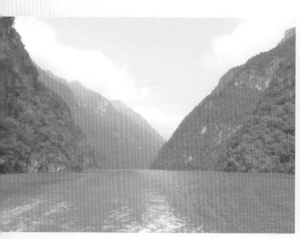

麗水何芳年

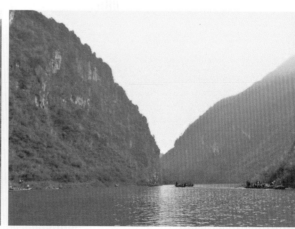

巍巍山環水

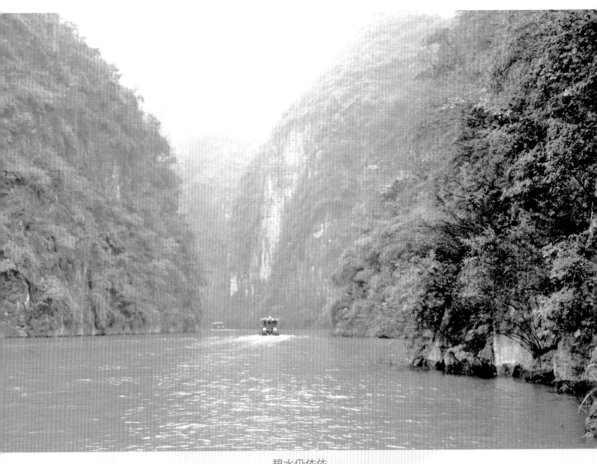

碧水仍依依

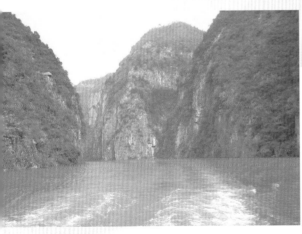

悠悠水繞山

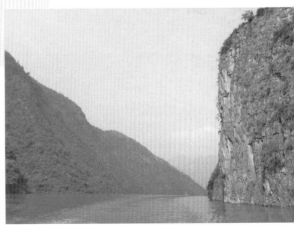

蒼山依舊在

虎跳峽

我從長江頭，游弋至長江尾，
尋訪三峽迷離的景色。
攔截的水壩把長江變為平湖，
升高的船隻游弋平靜的江水。
白帝城如一個小島浮在船舷，
巫峰也令人失去了敬畏。
昔日的一川激流停息了，
「輕舟已過萬重山」的景緻不見了[1]。
只有你啊，虎跳峽！
一派激情澎湃，白浪沖擊巖礁，
飛濺的水花挾著「轟轟」的呼嘯，
好似一條巨龍在吼嘯。
只有你啊，虎跳峽！
湍急的水流帶著雪山來的聖潔的水，
奔流向東，川流不息，日夜不寐。
只有你啊，虎跳峽！
世世代代龍的傳人為你讚美！

寫於二〇一三年二月，虎跳峽

【1】「輕舟已過萬重山」：唐朝詩人李白詩句。

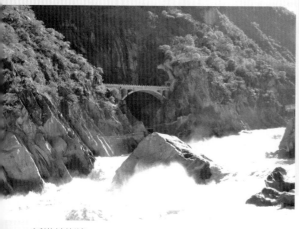
一派激情澎湃

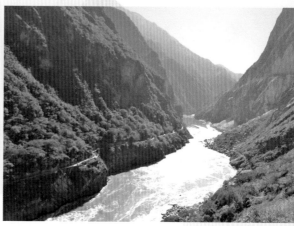
奔流向東

秋日黃河與漁夫

秋天的黃河，
高高的堤岸，
低低的河床。
黃沙挾著渾黃的水，
流淌著不急不慌。

對岸一片沙丘空曠，
遠處一座鐵橋橫貫。
沒有河水奔流的波浪，
沒有船隻穿行的風航。
只有一位孤獨的漁夫，
在河灘上撒網。

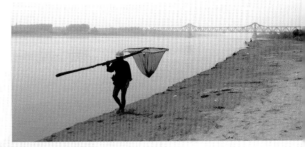

秋日黃河與漁夫

陽光閃耀著銀色的漁網，
在河水中激起漣漪晃蕩。
魚兒游向何處去了，
為何不見魚兒只見撒網？

秋天的黃河，
高高的堤岸，
低低的河床。
黃沙挾著渾黃的水，
歷經千年的川行流長。

經過萬里的洶湧奔騰，
度過春夏的風急浪狂；
如今來到秋日的時分，
渾黃的水漂流滄滄。
一位漁夫在河灘上撒網，
陽光閃耀著銀色的波光。

寫於二〇一五年秋，濟南黃河岸邊

登長城詠懷

莽莽萬里長，悠悠兩千年。
群山走巨龍，山海到峪關[1]。
風煙矗火臺，白雲繞城墻。
極目天地闊，何處是戍疆。
千年秦漢武，百萬血肉築。
本欲禦外侵，卻為封閉都。
五洲本相連，四海原一族。
巍巍長城下，綿綿絲路築。
長風卷戈壁，沙漠行駱駝。
商旅穿邊城，歐亞波斯胡。
而今新巨龍，鐵路橫山漠。
物流出長城，絲路過賓客。
遙望古長城，千古留遺物。
華夏慧血凝，史記勝天書。
民是萬里城，人是萬物主。

寫於二○一五年秋，北京

【1】山海：山海關；峪關：嘉峪關。

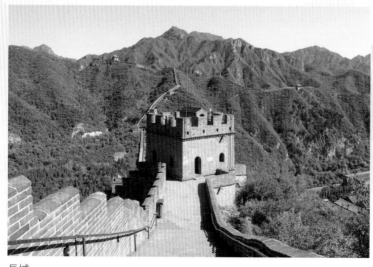

長城

香山紅葉

我來看香山紅葉，
一路上人潮川流不息；
我來看香山紅葉，
漫山黃葉點綴蒼綠。

山中飄浮著裊裊白煙，
繚繞香山寺鮮豔紅牆；
信男善女披紅掛綠，
是看紅葉？是上山燒香？

半山腰倚杖老翁停留張望，
累極的小孩兒向父母發出哭喊；
跳上大石頭的少女舉臂歡欣，
山徑上的小夥子健步氣昂。

頭上登山吊車騰空穿過，
腳下平川萬里城廓井然。
秋天裡的香山蒼蒼斑黃，
金色的陽光下不見紅葉爛熳。

踏遍山中的樹叢和山徑，
尋覓山頂上的名勝秋色；
我詢問經過的遊人和香客……，
——我來看香山紅葉。

寫於二○一五年秋，北京

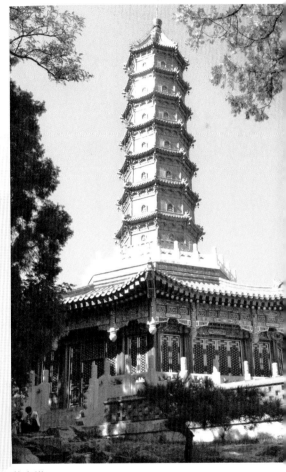

萬壽塔

上：香山寺
下：跳上大石頭的少女舉臂歡欣

梅花詩三首

——訪杭州孤山、濕地公園和南京梅花山，賞梅之作。

(一)

傲骨嶙峋五尺三，
繁枝參差百朵花。
春寒入地萬木寂，
一樹挺俏報春華。

(二)

自古丹青為汝描，
千年賢士以汝驕。
鐵骨粉顏火紅心，
孤山逋園梅猶姣。

(三)

梅山梅林梅花海，
粉緋花瓣呈汪洋。
濕溪梅村春來早，
金陵梅山花路長。

寫於二〇一八牛春，杭
州，南京梅花山

梅村春來早

繁枝參差百朵花

一樹挺俏報春來

梅山梅林梅花海

江南水鄉

一隻小船搖呀搖，搖過百家穿月橋。
搖到我家後河巷，船泊門前碧水邊。

木門吱呀推開來，窗前盆栽紅花開。
正是江南三月天，桃紅柳綠滿水鄉。

寫於二〇一六年春，烏鎮

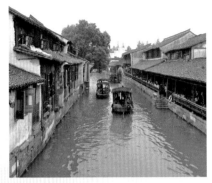

一隻小船搖呀搖

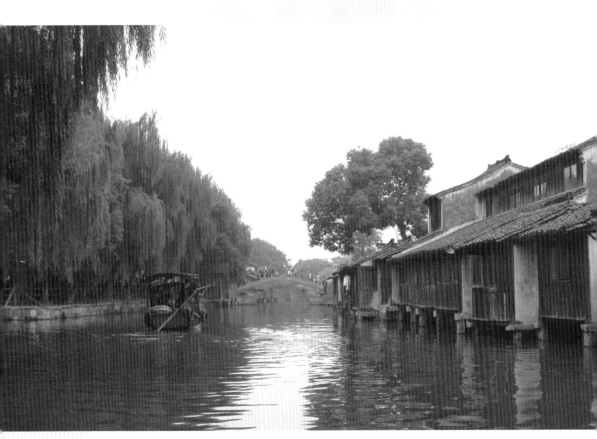

搖過百家穿月橋

西湖漫遊

西湖

漾漾西湖水，青青柳絮揚。
百里翠堤岸，十里荷花香。
保雷兩塔峙[1]，南北雙峰映[2]。
六橋連斷橋[3]，百舸穿水面。
蘇白堤風清[4]，孤山紅梅豔。
古寺鐘聲鳴，長橋情意綿。
落日照雷峰[5]，紅霞披群山。
花港紅魚眠[6]，平湖秋月光[7]。
桂花糕味濃[8]，龍井茶飄香[9]。
品茶邀明月，天上同人間。

寫於二〇一六年十一月十八日，杭州

【1】保雷：保俶塔和雷峰塔。
【2】南北雙峰：南峰和北峰，雙峰插雲，西湖八景之一。
【3】六橋：映波橋、鎖瀾橋、望山橋、壓堤橋、東浦橋、跨虹橋為蘇堤上六橋。
【4】蘇白堤：蘇堤和白堤。
【5】雷峰：雷峰塔，雷峰夕照，西湖八景之一。
【6】花港：花港觀魚，西湖八景之一。
【7】平湖秋月：西湖八景之一。
【8】桂花糕：滿隴桂雨，滿覺隴村是桂花盛開之處，桂花糕為西湖特產。
【9】龍井茶：龍井問茶，西湖新八景之一，龍井茶為西湖特產。

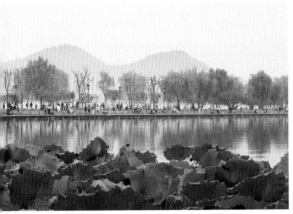

白堤

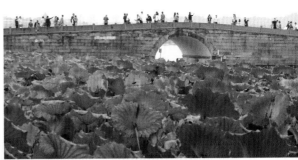

斷橋

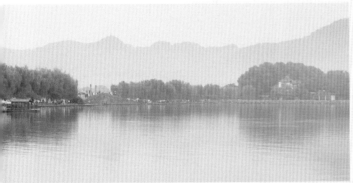

雨中蘇堤

保俶塔

平湖秋月

柳浪聞鶯

長橋

漾漾西湖水

三潭映月

雙峰插雲夕照

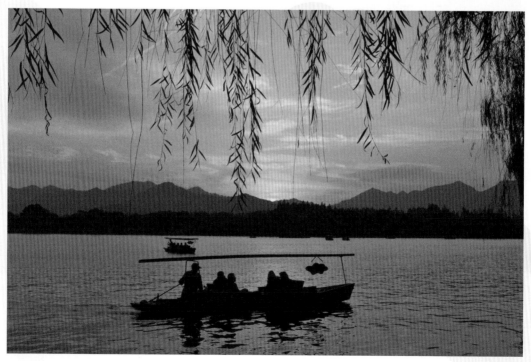

紅霞披群山

曲院風荷【1】

婀娜柳絮荷風飄，曲院黃酒猶留香。
碧水綠葉湖光美，汙泥白藕仲夏涼。

寫於二〇一三年，杭州西湖

【1】曲院風荷：西湖八景之一。

曲院風荷

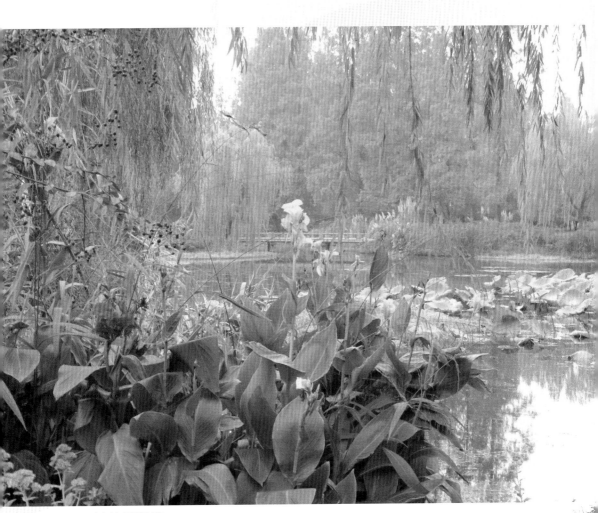

碧水綠葉湖光美

雷峰塔

昔日雷峰已崩塌，白娘子升坐蓮花。
今日新建雷峰塔，金碧輝煌呈物華[1]。
白蛇傳記塔中現[2]，「雷峰夕照」滿天霞[3]。
雷峰塔上看西湖，處處風景處處畫。

寫於二〇一三年，杭州西湖

【1】物華：美好景物。
【2】白蛇傳記：《白蛇傳》故事連環畫。
【3】「雷峰夕照」：西湖八景之一。

雷峰夕照

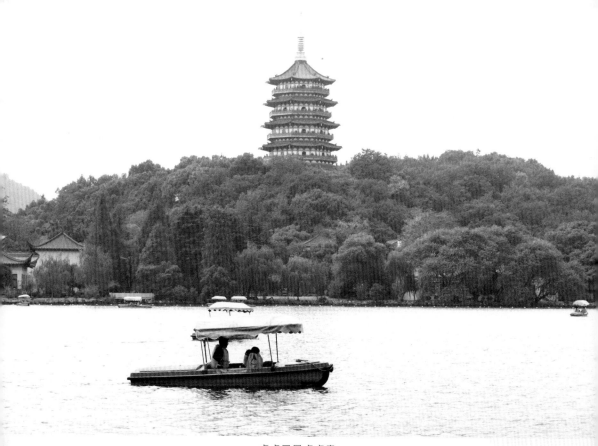
處處風景處處畫

龍井村

龍井問茶

走進龍井村，村民笑盈盈。
村頭一口井，搖瓢汲龍井。
大媽捧盆水，濕臉洗灰塵。
招呼入農舍，燒水沏茶殷。
滿蘿碧綠葉，入杯飄茶香。
綠芽泛水面，茶湯顯淡黃。
明前摘嫩葉[1]，熱鼎雙手搣[2]。
片片龍井茶，滴滴茶農汗。
昔日禦貢品，今日萬家嘗。
喜今免農稅，農家建新房。
一杯龍井茶，色香味皆全。
龍井村問茶，樂趣享四方。

寫於二〇一六年秋，杭州

【1】明前：清明前。
【2】搣：炒茶。

十里琅璫山徑[1]

十里琅璫徑，滿眼秋色酣。
群山茶園綠，叢林披金黃。
村莊坐山腰，蒼巔連青天。
遠樹楓葉紅，五彩染秋山。

十里琅璫徑，登高好風光。
凌頂覽群山，翠微漫蒼蒼。
逐徑過峰嶺[2]，又跨龍井山。
五雲古寺盤[3]，雲棲竹徑長。

寫於二〇一六年月十一月十五
日，杭州

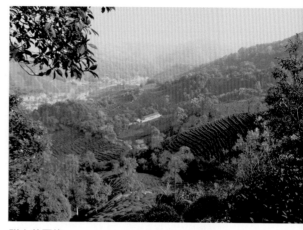
群山茶園綠

【1】十里琅璫山徑：十里琅璫山徑自上天竺始至雲棲竹徑。
【2】峰嶺：仰峰嶺，於獅峰下。
【3】五雲：五雲山。

村莊坐山腰

五彩染秋山

飛來峰

天竺飛來石，靈落北山陲[1]。
靈隱對峰屹[2]，石窟佛多姿[3]。

逐溪尋幽徑，登峰憩翠微[4]。
凌頂撫碑石[5]，山寺晚鐘迴。

【1】北山：西湖北峰。
【2】靈隱：靈隱寺。
【3】石窟：「飛來峰造像」，為古代（宋，元）石窟石雕佛像群。
【4】翠微：翠微亭，坐落飛來峰半山，建於南宋為懷念岳飛。
【5】碑石：峰頂有「飛來峰」碑石。

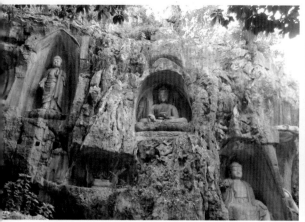

石窟佛多姿

靈隱對峰屹

登北高峰

茶園連山徑，靈隱通北峰。
凌頂訪古寺，南巔觀青松。
俯覽西子湖，蒼茫煙濛濛。
白雲橫空過，湖光霧夢中。

俯覽西子湖（一）

俯覽西子湖（二）

南屏晚鐘

湖畔金寺映暉紅，黃昏誦經響晚鐘。
千年古剎傳法眼，救世菩薩有濟公。

寫於二〇一三年，杭州西湖

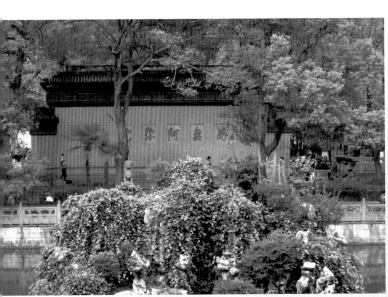

湖畔金寺映暉紅　　　　　　　　　　千年古剎傳法眼

黃昏誦經響晚鐘　　　　救世菩薩有濟公

大運河

千年大運河，南北一貫通。
悠悠穿百郭，默默負萬篷。
漕運泂北都，畫舫沿南風。
隨元大傑作，驚世顯慧聰。
而今夜遊船，兩岸燈若虹。

寫於二〇一六年秋，杭州

千年大運河

畫舫沿南風

東湖

紹興城外東湖灩，崖壁巖洞石橋藏。
烏篷船夫足手櫂[1]，舟穿秦橋又霞川[2]。

寫於二〇一六年秋，紹興

【1】足手櫂：船夫用手和腳趾同時划兩支槳。
【2】霞川：霞川橋，呈川字型平板橋。

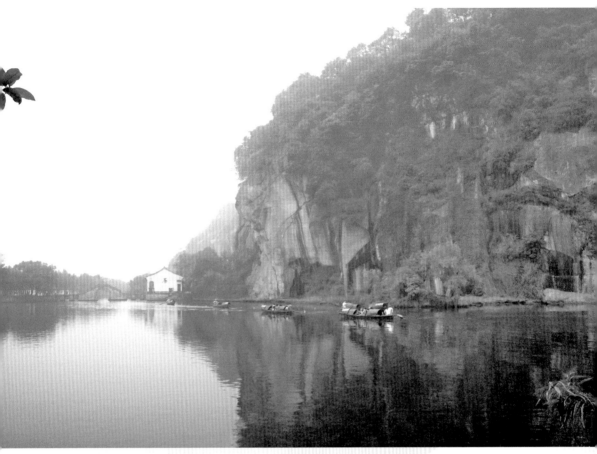
舟穿秦橋又霞川

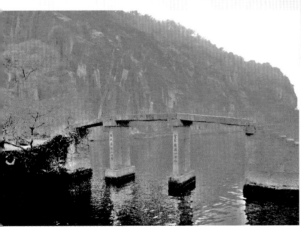
崖壁巖洞石橋藏

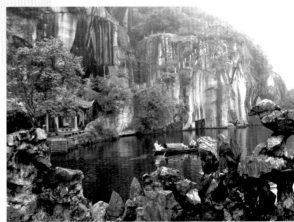
烏蓬船夫足手櫂

桂林山水

一條羅帶係群山，千山萬峰依水旁。
百里灕江水波粼，百里青山情意長。
山環水繞山城美，如夢如幻勝蘇杭。
舟啟桂林至陽朔，百里山水如畫廊。
三月雲霧繞山中，九月仲秋桂花香。
南天一柱獨秀峰，三百臺階雲梯通。
臨江聳立疊彩山，山石疊翠山花紅。
伏波山下還珠洞，試劍石上留刀痕。
日月雙塔杉湖影，琉璃爭輝榕湖燈。
塔山頂上八角塔，夜放燈光照船航。
象鼻山下水月洞，桃花江水匯灕江。
拔地千尺南溪山，兩峰相連形廂廊。
七峰相連七星山，七星山中七星巖。
奇幻景物巖洞藏，隔江遙對蘆笛巖。
七星園裡駱駝山，如船行走綠洲上。
楊堤風光算浪石，村前礁石伏波浪。
九馬畫山九峰連，九匹駿馬各神狀。
山重水復到下龍，煙雨山峰情迷恍。
朱壁灘岸仙女峰，姐妹九珠來下凡。

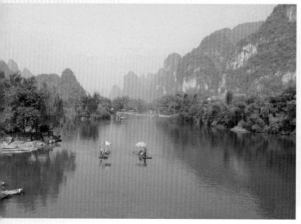
一條羅帶係群山

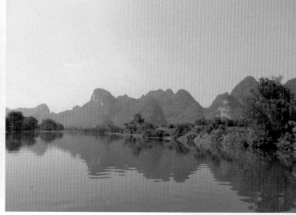
千山萬峰依水旁

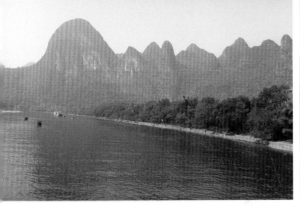
百里青山情意長

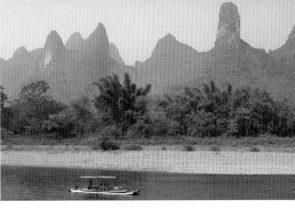
山環水繞山城美

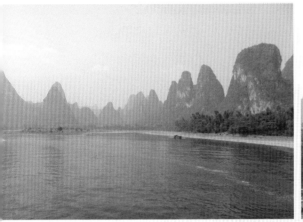
百里山水如畫廊

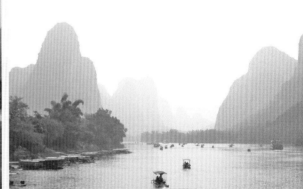
百里漓江水波粼

馬頸渡口美女峰，群山懷中女梳妝。
黃布倒影漁舟過，匹布巨石鋪河床。
斗米灘上望夫石，天泉飛瀑敘滄桑。
繡山寶塔光四射，夜裡航船如白天。
白虎山頂虎口咧，吉祥物保雲霧莊。
馬鞍山上神馬嘶，四蹄生風騎戎裝。
一柱達穹蠟燭峰，黑夜燭光引江航。
冠帽繡山七峰立，七星伴月景悠揚。
朝板山後是興坪，山清水秀古城鄉。
書童山對雞公山，雞鳴而讀古風尚。
螺螄山似大田螺，鯉魚山呈富貴像。
陽朔渡口碧蓮峰，八角景亭展畫廊。
人間仙境在陽朔，水如夢來山綺光。
我願灕江一漁夫，清早划舟迎朝陽。

穿梭萬重翠綠峰，轉過九道碧水灣。
頭頂藍天托白雲，眼望青山背九天。
竹筏如輕舟，碧水映青山，
漁鷹啄水波，桂魚游晴川。
朝霞染紅灘江水，夕陽抹緋群山妝。
返航岸邊生篝火，燒碗魚湯送酒漿。
江濤伴隨聲潺潺，滿天星斗入夢鄉。

寫於二〇一五年二月十九日，桂林

象鼻山下水月洞

麗江

這是個「被遺忘的王國」[1]，
這是納西族人美麗的家鄉。
在鮮花遍地的高原草地上，
「潘金妹」拉著小夥子跳舞歌唱[2]。

傳說中一位偉大的木府土司，
在這裡建築了一個美妙的水網；
家家房背後有渠流石橋，
宛如東方的威尼斯江南水鄉。

水渠引導了玉龍雪山的雪水，
灌溉了田園，飼養了牛羊；
渠水穿過水閘沖洗四方街[3]，
當年土司還用水渠網傳送信件。

千百年過去了，
這裡曾經地震滄桑；
麗江古城傲然屹立，
縱橫的水渠依然流暢。

家家房背後有渠流石橋

這是納西族人美麗的家鄉

神聖的玉龍雪山，
保佑著納西族人安昌。
在開滿鮮花的高原草地上，
這是納西族人美麗的家鄉。

寫於二〇一三年二月十一日，溫哥華

【1】「被遺忘的王國」，摘自《被遺忘的王國麗江1941-1949》（俄）
顧彼得／著，李茂春／翻譯，記述作家9年在麗江生活的經歷。
【2】「潘金妹」：未結婚的姑娘在納西族的稱呼。
【3】四方街：麗江古城的貿易廣場。

石林

人們不知道，
什麼時候石林形成；
人們只知道，
這裡有個古老的傳說：
阿詩瑪為了她的愛情【1】，
化身為一座石柱屹立在石林中。
如果這裡每一尊石頭，
都有自己的一個故事；
當你漫步在這石林中，
就像翻閱一部美麗的撒尼人族史。

寫於二〇一三年一月三十一日，昆明

【1】阿詩瑪：阿詩瑪是雲南彝族撒
尼姑娘。雲南彝族撒尼人的民間敘事
詩《阿詩瑪》，是流傳在撒尼人口頭
上的一支美麗的歌，是撒尼人世世代
代的集體創作。在撒尼族的傳統節日
裡，阿黑射箭、摔跤都戰勝了富家子
弟阿支，奪得了彩綢，與阿詩瑪互訂
終身。阿支早就看中阿詩瑪，趁阿黑
不在搶走了阿詩瑪。阿支對歌、比武
都敵不過阿黑，只得放了阿詩瑪。就
在他們高興而歸時，阿支搬開了鎖住
洪水的獸頭。洶湧澎湃的洪水淹沒了
他們，待阿黑掙扎起來後，阿詩瑪已
化為一尊山石。

石林劍峰

石林

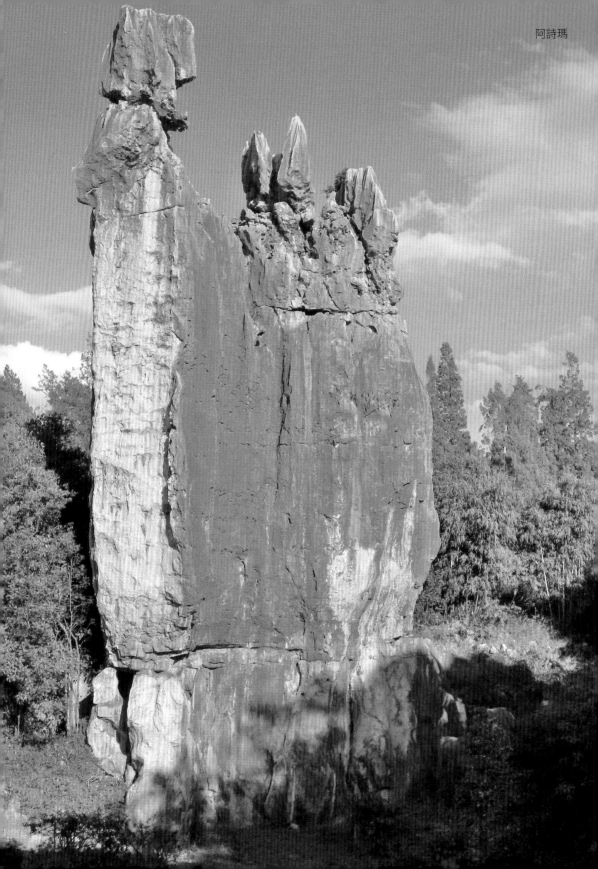

九寨溝

在中國西部高原的森林中，
有一個童話般的世界——九寨溝。
傳說中天上的女神掉下一面梳妝的鏡子，
鏡片落到地上就成了這裡的一百個湖泊。
藏族人們叫湖泊為海子，
還給它們取了許多漂亮的名字：
長海，鏡海，五花海，
這些海子就像大海一樣的神祕。

每一個海子就像一顆燿眼的藍寶石，
奇妙的色彩透過水面一層層；
藍色的水裡睡著千年的古樹，
樹幹上披著青苔和銀色的星；
一群群小魚兒追逐著自己的影子，
游蕩在沉寂的「水晶宮」[1]。

金色的陽光穿過雪山照到湖面上，
綠色的湖水放出異光繚亂。
群山白雪青松紅葉交映在湖水中，
海子就像一面鏡子藏著奇妙和魔幻。

長海的廣闊和平靜敘說大自然的珍重，
諾日朗瀑布的浩壯令人心惶神恐；
珍珠灘的流水，如同
珍珠滾滾奔跳飛動；
珍珠灘瀑布像珍珠簾一幕，
掛在花果山的「水簾洞」[2]。

童話般的世界——九寨溝

九寨溝的原始森林，
是百鳥和動物的家。
鴛鴦在樹林裡歌唱，
金絲猴在樹上玩耍優雅。

每一個海子就像一顆燿眼的藍寶石　　　　奇妙的色彩透過水面一層層

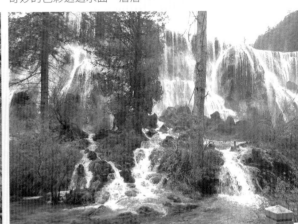

藍色的水裡睡著千年的古樹　　　　珍珠灘瀑布像珍珠簾一幕

這裡是一個童話般的綠洲，
在中國西部高原的九寨溝。
幾萬年前的冰川活動將它形成，
幾十萬年的時光大自然哺育運籌！

寫於二〇一二年十一月九寨溝
定稿於二〇一三年六月一日，溫哥華

【1】「水晶宮」：水裡枯樹木和青苔構成水宮。
【2】花果山的「水簾洞」：中國古典小說《西遊記》中「孫大聖」的
居處。

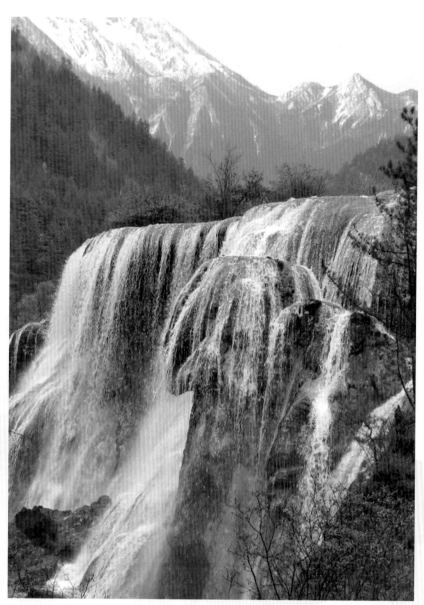

諾日朗瀑布的浩壯令人心惶神恐

香格里拉

金碧輝煌的喇嘛寺，
屹立在高高的山巔；
耀眼璨爛的大金鍾，
伴隨在神聖的寺旁。

朝聖者參拜一步一伏，
攀登歷經日月幾輪；
為了膜拜心中的神佛，
為了純潔心中的靈魂。

金碧輝煌的喇嘛寺

傳說山谷中有個「藍月谷」【1】，
喇嘛們來自世界各個角落；
為了迴避世上的災難，
在這裡建成了宗教聖土。

多少年代過去了，
香格里拉依然美麗神幻；
早晨陽光穿過聖潔的雪山，
明鏡的天空倒映在平靜的湖面。

成群的犛牛徜徉在草地上，
嘹亮的歌聲迴蕩在雲端；
一條潔白的哈達，
一杯飄香的酥油茶，
是藏族人們真誠的問安！

寫於二〇一三年二月四日，香格里拉

【1】「藍月谷」是英國作家詹姆斯·希爾頓的《消失的地平線》筆下的
香格里拉的神祕地方。

上：耀眼璨爛的大金鐘，伴隨在神聖的寺旁
下：香格里拉

尋找童年的夢——詩歌攝影集　　＼ 106

桃源靈山

遊張家界——武陵源

武陵本是桃源家，石山嶙峋峰斷崖。
雲繞千柱境迷幻，引來天外《阿凡
達》[1]。

寫於二○一五年十月，張家界

【1】《阿凡達》是美國科幻影片，在
此處拍攝。

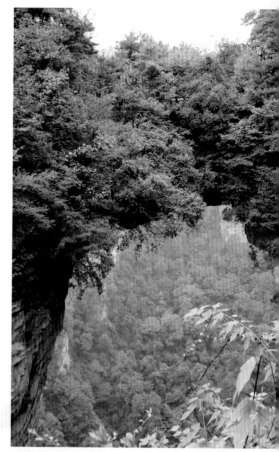
天橋

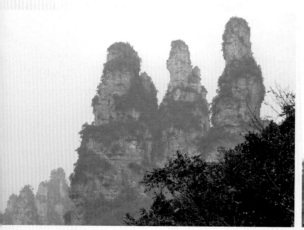
三姐妹峰

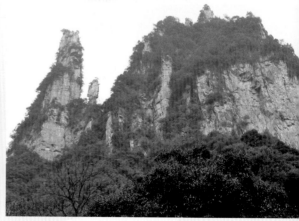
駱駝峰

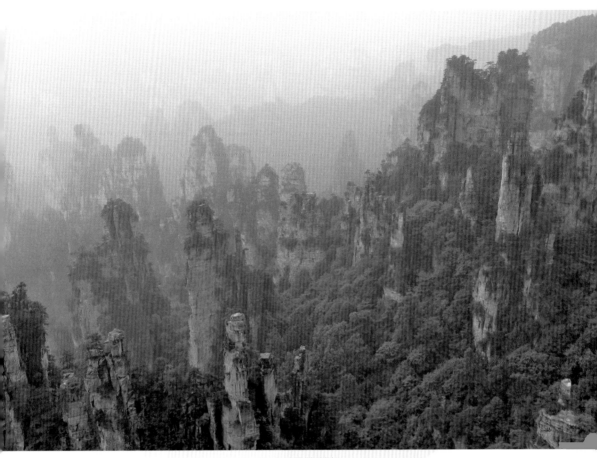

石山嶙峋峰斷崖

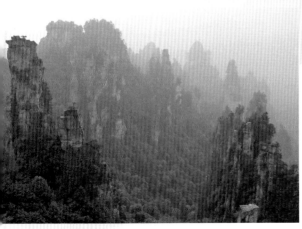

雲繞千柱境迷幻

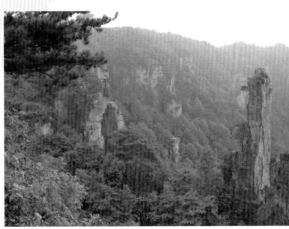

引來天外《阿凡達》

鳳凰城

沱江繞古城，彎彎入湘江。
臨江吊腳樓，十里畫長廊。
渡口船空去，翠翠今何方[1]。
沈君筆生花[2]，土家風俗傳。
欲知武陵源[3]，風景在鳳凰[4]。

寫於二〇一五年十月，鳳凰城

【1】翠翠：作家沈從文小說《邊城》中女主人公。
【2】沈君：沈從文，中國作家，著小說《邊城》《阿金》《瀟瀟》《湘西》等，介紹湘西風土人情。
【3】武陵源：被列為世界自然文化遺產。
【4】鳳凰：鳳凰城。

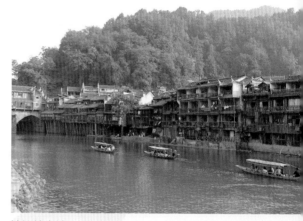
沱江繞古城

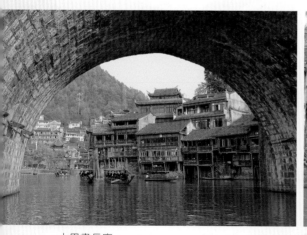
十里畫長廊

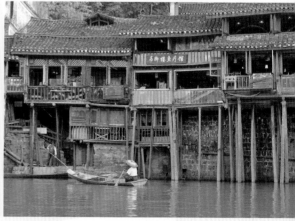
臨江吊腳樓

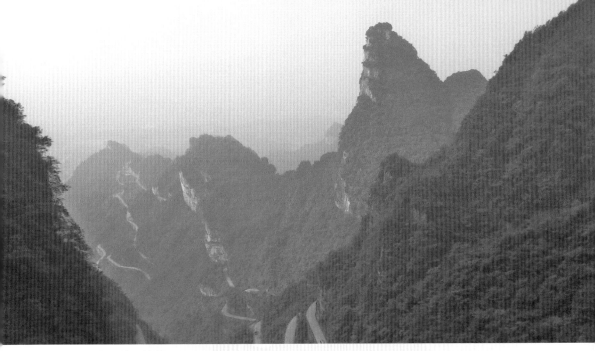

九十九彎山道險

登臨天門山天門洞

天門山上天門洞，自然造化鬼神工。
九十九彎山道險，九百臺階天門通。

寫於二〇一五年十月，天門山

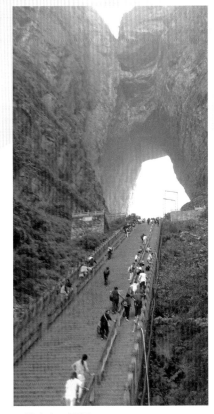

天門山上天門洞

登石鐘山

昔讀蘇子鐘山記[1]，今上石鐘尋君跡。
江湖亭上望江湖，江湖交融難分色[2]。

寫於二〇一八年九月十八日，九江
湖口

【1】蘇子：蘇東坡（蘇軾）。鐘
山記：蘇軾《石鐘山記》。
【2】江湖交融：鄱陽湖水和長江
水在此處匯聚。

江湖亭上望江湖

江湖交融難分色

今上石鐘尋君跡

遊天姥山詩三首

（一）

群山崢嶸數天姥，登頂猶覺人寰小。
欽感詩仙抒情懷，千古留下天姥謠【1】。

（二）

一條銀帶繞山腰【2】，百轉扶搖通山巔。
農夫鐵牛行山中【3】，路遇困驢送客還【4】。

（三）

天姥山下鎮儒嶴，山青水秀民風樸。
猶記當年謝公道【5】，又銘李白留詩賦。

寫於二〇一五年十月，天姥山下儒嶴鎮

【1】天姥謠：唐朝詩人李白名詩
《夢遊天姥吟留別》。
【2】銀帶繞山腰：繞山公路。
【3】鐵牛：三輪電動車。
【4】困驢：被困山上之驢友遊人，
此處指作者。
【5】謝公道：東晉詩人謝靈運當年
遊山之道。

*作者，一遊天姥驢友，困於山上，
遇當地農人駕三輪電動車送下山至
公交車站乘車回新昌旅驛，擬贈現
金回報，被拒。頗感儒嶴民風樸，
特作詩為謝為念。

猶記當年謝公道

上：登頂猶覺人寰小
下：群山崢嶸數天姥

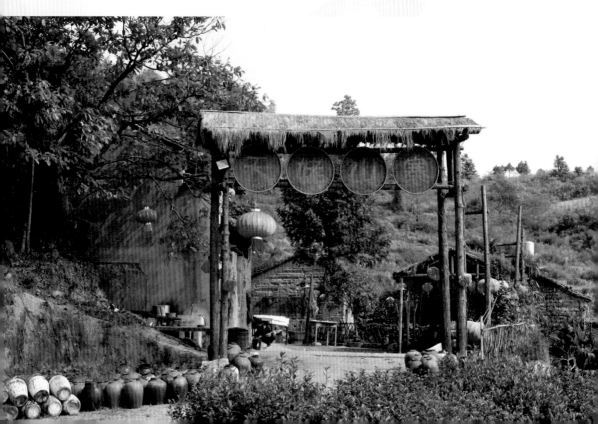

天台山詩二首

石梁飛瀑

一條靈溪山中流，一棧古道繞
水邊。
清澈碧水沖百石，石梁飛瀑落
九天。

石梁飛瀑落九天

華頂

千仞山峰立天台，扶搖華頂賞杜鵑。
雖是秋葉滿山林，猶見花蕾綠叢間。

「碧玉連環八面山」[1]，如蓮華頂雲海翻。
故人臨風當歌處[2]，唯留松濤茫蒼蒼。

寫於二〇一五年十月，天台山

【1】摘自唐朝詩人李白詩《瓊台》。
【2】故人：唐朝詩人李白，曾二次遊天台山。

扶搖華頂賞杜鵑

華頂湖光

登赤城山

赤城古塔越千年[1]，梁妃思鄉情未衰。
凌頂遠望群山繞，白雲深處有天台[2]。

寫於二〇一六年十一月，赤城山

【1】赤城：赤城山，位於浙江天台西北方向，為天台山南門，整座山巖土呈赤色。古塔：吳王梁妃塔，越國吳王為愛妃因思念故鄉而建於赤城山頂。
【2】天台：天台山。

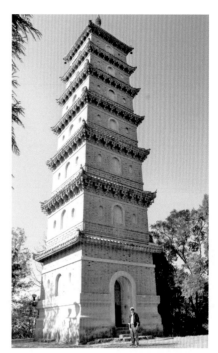

吳王梁妃塔

赤城山

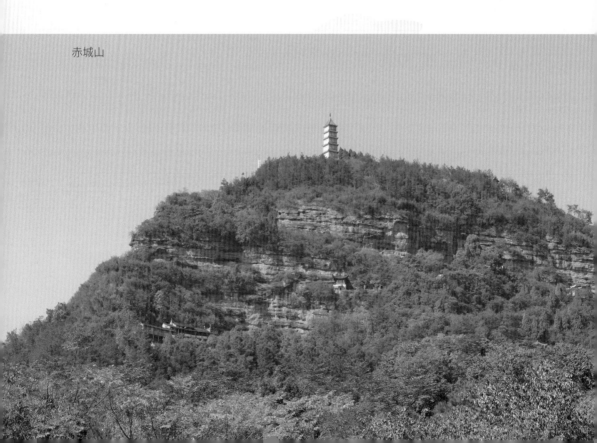

石桅巖[1] 詩四首

（一）
嘩嘩流水聲，青青楠溪江。
流水繞山轉，奔跳過石巖。

（二）
一條石棧道，幾處石柱橋。
石桅小三峽，勝景好逍遙。

（三）
一汪碧綠水，兩岸過渡船。
水路繞山道，船夫送客忙。

（四）
銀浪沖溪石，濤聲漫谷中。
潭碧如翡翠，蘊沉夢幾重。

寫於二〇一六年十一月九日，
楠溪江

【1】石桅巖，位於浙江永嘉
縣，毗鄰雁蕩山。

嘩嘩流水聲

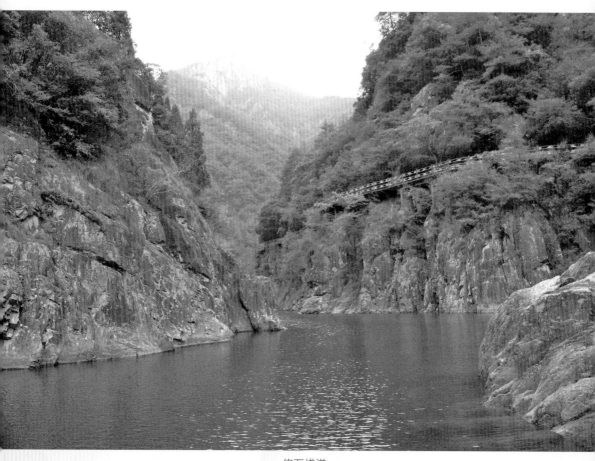

一條石棧道

流水繞山轉

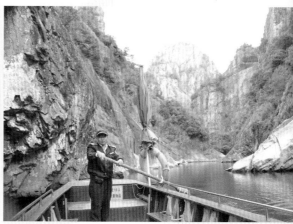

船夫送客忙

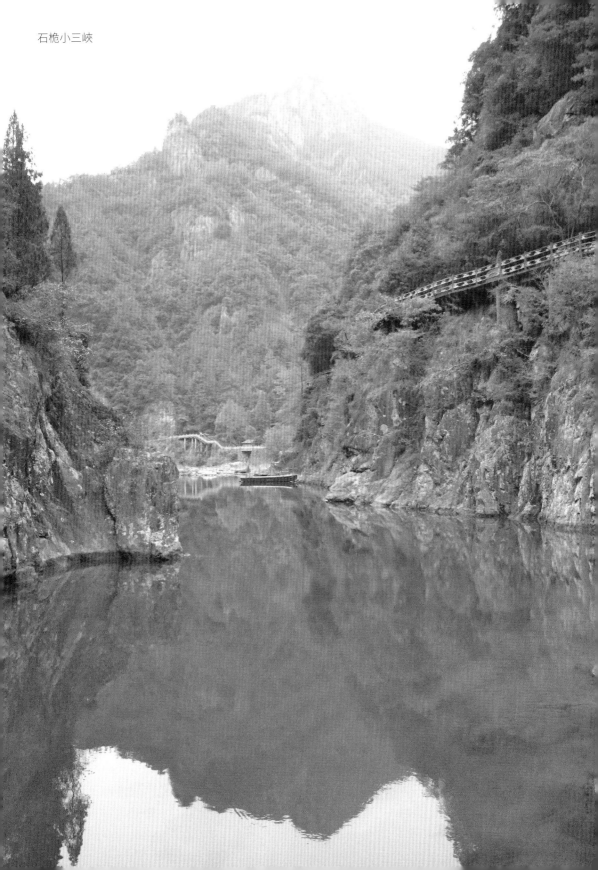
石桅小三峡

訪舟山東沙海灘

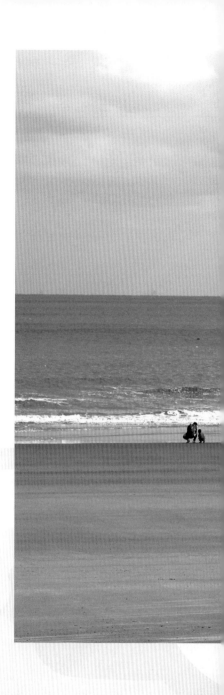

我從遙遠的地方，
來這裡尋找兩千年前，
三千童男童女啟航，
赴蓬萊仙島尋討長生藥的地方[1]。

遼闊的大海翻滾著濁浪，
暗黃色的細沙鋪滿海灘。
我坐在石堤上向遠方眺望，
希望能看到海市蜃樓蓬萊仙山。

海上沒有漁船，也沒有風帆，
只有海濤沖來的幾顆貝殼。
我問民宿的老漁夫，
海水為什麼這樣渾濁？
漁舟都哪裡去了？

這裡的人說，水濁魚味濃，
漁村已建成新民宿一幢幢；
夏日裡很多城裡人一家大小，
來沙灘游泳玩耍旅居客棧。

夏季已過，海灘上瑟瑟秋風，
滔滔不息旳海水潮退又潮漲，
我坐在石堤上眺望大海蒼茫，
不見海市蜃樓也不見蓬萊仙山。

我從遙遠的地方，
來尋找三千童男童女啟航的地方。
記憶已把它遺忘，
只留下一片渾黃的海水和沙灘。

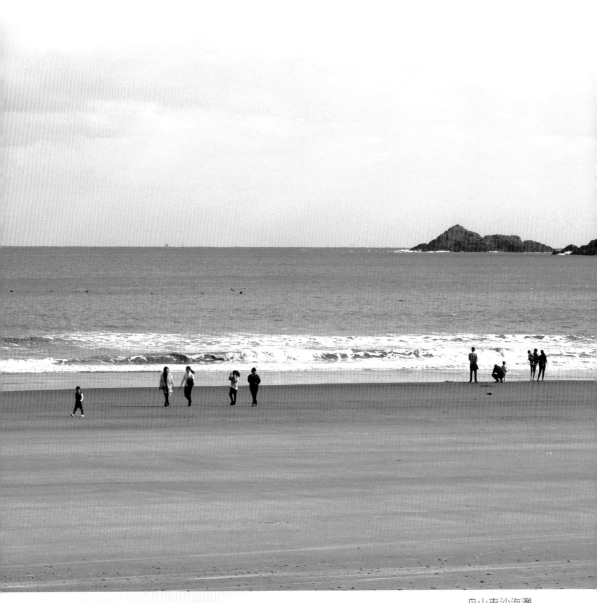

舟山東沙海灘

寫於二〇一六年秋，舟山東沙

【1】傳說秦始皇派徐福帶領三千童男童女於此處啟航，赴海外仙山尋
找長生不老藥。

古都

大雁塔

西安城外慈恩寺，大雁古塔歷千秋。

詩彩塔光共輝映[1]，象教力足追冥搜[2]。

巍峨七層摩蒼穹，崢嶸四面望神州。

風過雲散萬里晴，秦山黛綠涇渭流[3]。

寫於二〇一六年秋，西安

【1】詩彩：唐朝詩人杜甫，岑參有吟大雁塔詩作。
【2】象教力足追冥搜：出自杜甫吟塔詩句「方知象教力，足可追冥搜」。
【3】涇渭：涇水和渭水。

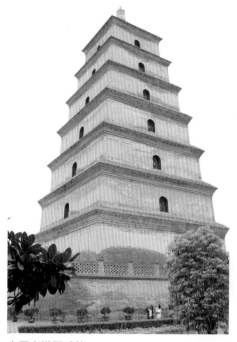

大雁古塔歷千秋

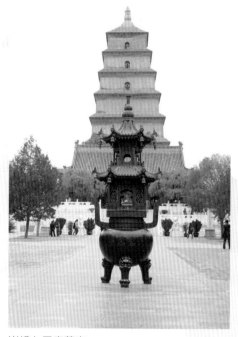

巍峨七層摩蒼穹

秋天的童話

——訪西安古城墻

我漫步在蕭瑟秋風中，
在西安的古城墻上。
一位白髮老翁，
坐在寬廣的城墻上一旁；
手拉著一根銀絲線，
眼望著遙遠的大邊。

一隻白色的風箏，
拖著一條尾巴長長，
在遼闊的空中飄蕩。
老翁起身搖動手中的絲線，
向風箏把訊息遞傳。
風箏一會兒像一隻南飛的白鷺，
在高空俯沖下降；
一會兒像一隻白色的秋雁，
從低空直沖藍天；
一會兒像一朵白雲，
在天空中飄浮悠閑。

我彷彿看到我童年的風箏，
在夕陽中追逐雲彩無邊。
我彷彿見到放風箏的童伴，
我問老翁家處何方？
他說就在城墻下的瓦房間，
放風箏是他一生的愛好，在秋天。
我說，我來自遙遠的地方，
我會再來這裡見你，在明年。

我漫步在蕭瑟秋風中，
在西安的古城墻上。

在西安的古城墙上

向風箏把訊息遞傳

一位白髮老翁，
坐在寬廣的城墙上一旁；
手拉著風箏的銀絲線，
眼望著遙遠的天邊。

寫於二○一六年秋，西安
定稿於二○一八年二月四日深夜，溫哥華

西安古城墙

 尋找童年的夢 ——詩歌攝影集　　＼ 124

開封菊展

（一）

萬紫千紅展秋華，古城菊海聚萬家。
玲瓏化菊百姿豔，勝似江南二月花。

（二）

十里菊會人潮湧，花轎搖盪送古風。
紅樓擠滿賞花人，古城百年勝會逢。

寫於二〇一五年十月二十一日，開封

萬紫千紅展秋華

古城菊海聚萬家

玲瓏花菊百姿豔

勝似江南二月花

十里菊會人潮湧　　　　　　　　　花轎搖蕩送古風

泉城濟南

百泉集古城，趵突五龍潭[1]；
黑虎連珍珠[2]，城河穿群泉[3]。

清泉石上流，珠簾懸池邊。
大明湖水澈，楊柳拂波煙。

寫於二〇一五年十月二十一日，濟南

【1】趵突，五龍潭：濟南名泉。
【2】黑虎，珍珠：濟南名泉。
【3】城河：濟南古城護城河。

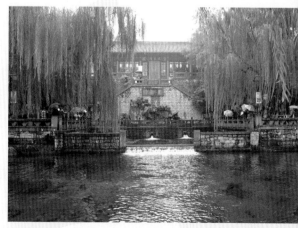

百泉集古城

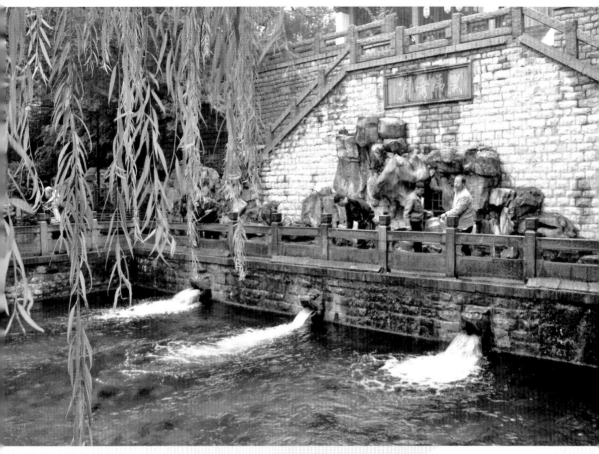

城河穿群泉

清泉石上流

楊柳拂水面

遊大明湖[1]

大明湖水波光灩，垂柳荷花滿湖香。
一葉輕舟波萬頃，幾回疑是入夢鄉。

【1】大明湖：濟南名勝之一，始於北魏，因大明寺而得名。湖面約有
46萬平方米。

大明湖水波光灩

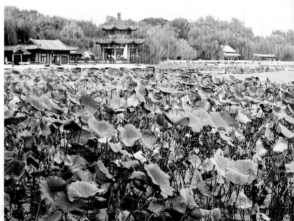
垂柳荷花滿湖香

趵突泉[1]

趵突天下第一泉，泉湧注池水甘甜。
店家泉泡大碗茶，怎比龍井沏趵泉。

寫於二〇一六年月十月，濟南

【1】趵突泉：濟南名勝之一。

趵突天下第一泉

濟南趵突泉金秋菊展

龍鳳飛舞紮菊臺，金秋菊展現風彩。
千枝萬簇紅黃紫，猶獨西施美人胎[1]。

寫於二〇一六年秋，濟南

【1】西施：西施菊，為菊花之一種類，花瓣捲曲態美。

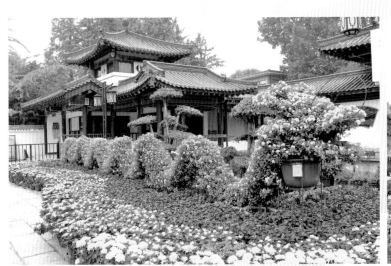
龍鳳飛舞紮菊臺

金秋菊展現風彩

猶獨西施美人胎

千枝萬簇紅黃紫

豐碩文化留遺產

雲崗石窟[1] 遊

劈山鑿石窟，史藝千古留。
雕刻巨佛像，教傳向九州。

佛顏現君貌，王威攝神權。
鮮卑慕儒漢，北魏望中原。

寫於二〇一五年十月，大同

【1】雲岡石窟，位於山西大同市西郊，建於北魏時期（453-495），是
由北魏皇家貴族主持開鑿的大型石窟。現被列為世界文化遺產。

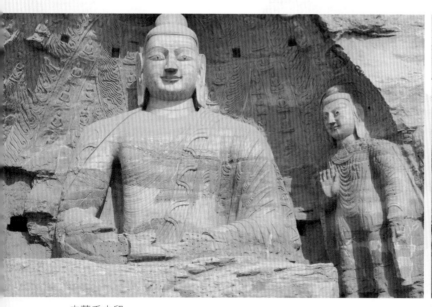

史藝千古留

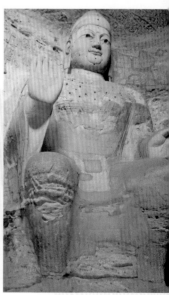

雕刻巨佛像

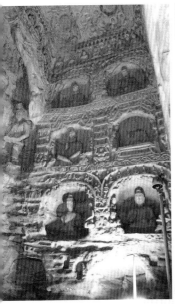
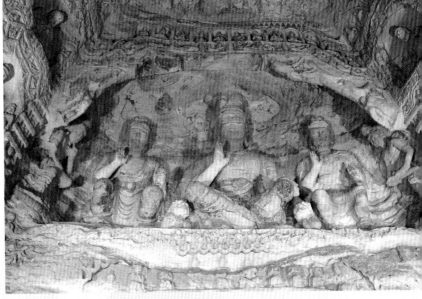

劈山鑿石窟　　　教傳向九州

龍門石窟[1]遊

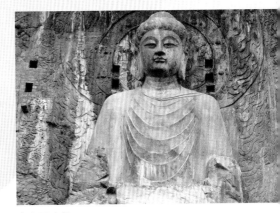

魏都遷洛陽，石窟開龍門。
六朝四百載，佛像十萬尊。
盛唐威凜凜，女皇[2]不彬彬。
捐資雕巨幅，玉顏成佛身。
盧舍那大佛[3]，萬世仰如神。

寫於二〇一五年十月二十五日，洛
陽

盧舍那大佛

【1】龍門石窟，位於洛陽市洛南郊十二公里處的伊河兩岸的龍門山
與香山崖壁上，開鑿於北魏孝文帝年間（494年），之後歷經東魏、西
魏、北齊、隋、唐、五代、宋等朝代連續大規模營造達400餘年之久，
南北長達1公里，今存有窟龕2345個，造像10萬餘尊。現被列為世界文
化遺產。
【2】女皇：武則天。
【3】盧舍那大佛：龍門石窟最大佛像，武則天捐資雕造。

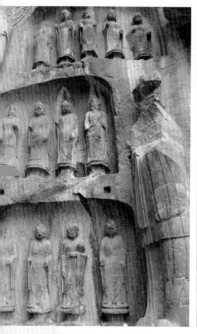
佛像十萬尊

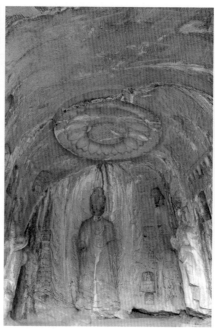
損資雕巨幅

玉顏成佛身

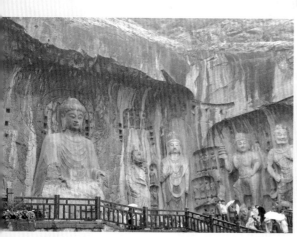
盛唐威凜凜

萬世仰如神

孔廟

孔子聖名垂萬世，儒學六經集古訓。

《中庸》卌定天地，仁義中正立為命。

二千弟子杏壇授，六藝貧富皆材成[1]。

帝皇深諳聖道澤，歷代祭祀禦親臨。

【1】六藝：書、禦、禮、數、樂、射。

孔廟

孔府

漢皇封嫡奉祀君，洪武奉敕建聖府[1]。

帝皇歷代加封祀，貴族世家庭殿殊。

【1】洪武：明洪武十年。

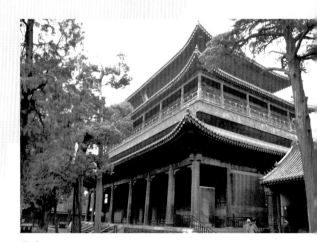

孔府

孔林

十里墓林孔家園，甬道兩旁石儀錚[1]。
康熙乾隆宋真宗，當年拜謁留駐亭[2]。

寫於二〇一六年月十月二十六日，曲阜

【1】石儀：華表、文豹、角端、翁仲四
對。
【2】駐亭：駐蹕亭。

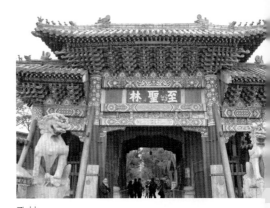

孔林

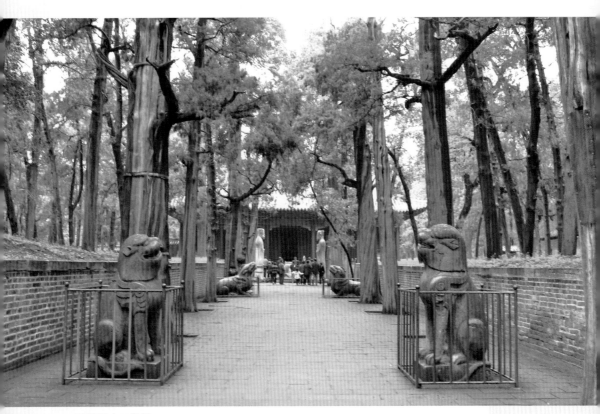

甬道兩旁石儀錚

遊成都杜甫草堂

杜甫草堂竹柳青，眉宇高寒凝乾坤。
茅屋秋風歌代代[1]，壯士凌志何時春？
黃鸝白鷺千秋雪[2]，憂國憂民萬重心。
詩史垂世照華夏，章華日月燿星辰。

寫於二〇一四年十月三十日，成都

杜甫草堂竹柳青

【1】杜甫詩《茅屋為秋風所破歌》。
【2】摘自杜甫詩《絕句四首》（其三）。

詩史垂世照華夏

白園詠懷白居易

洛陽龍門香山寺，琵琶峰上白園曦。
綠竹悠悠青石碑，詩壇巨星此安息。

詩篇三千名遠播，華章千年傳萬國。[1]
詩筆生花老少誦，《琵琶行》與《長恨歌》。

刺史當年杭州春，淺草馬蹄白堤陰。
勤政愛民興水利，早稻新蒲勾留心。

心懷側隱《杜陵叟》，又憐折臂《賣炭翁》。
臘雪猶念村民苦，夜臨韜光訪慧僧。

四月山寺桃花紅，惆悵心扉對禪鐘。
白雲流泉何處去？香山居士雨聲中。

寫於二○一五年十月二十五日，洛陽

【1】白居易的詩在日本和東南亞各國家喻戶曉，深受人愛，白園中有
很多雕刻石碑為日本人所贈。

琵琶峰上白園曦

詩壇巨星此安息

登黃鶴樓[1]

茫茫長江水，鶴樓鎖大江。
天橋橫飛架，黃鶴去何方。
晴川千帆過，芳草三月杏。
日暮燈兩岸，煙波爍夜航。

寫於二〇一二年三月，黃鶴樓

【1】黃鶴樓：江南「三大名樓」之一，位於蛇山之巔，瀕臨長江。始建於三國時期（223年），因唐代詩人崔顥《黃鶴樓》詩「昔人已乘黃鶴去，此地空餘黃鶴樓。黃鶴一去不復返，白雲千載空悠悠。晴川歷歷漢陽樹，芳草萋萋鸚鵡洲。日暮鄉關何處是，煙波江上使人愁。」而盛名。

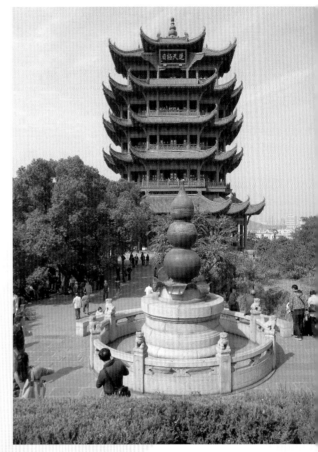

黃鶴樓

登南昌滕王閣[1]

一代繁華盛唐風，滕王閣上歌舞興。
王勃閣序留千古，今登新閣嘆古今。

寫於二〇一八年九月，南昌

【1】滕王閣：江南「三大名樓」之一，位於南昌贛江東岸，始建於
唐代（653年），因唐詩人王勃所作《滕王閣序》而盛名。滕王閣始為
唐代滕王李元嬰所建，歷代疊廢疊興二十八次，今閣為一九八九年第
二十九次重建落成。

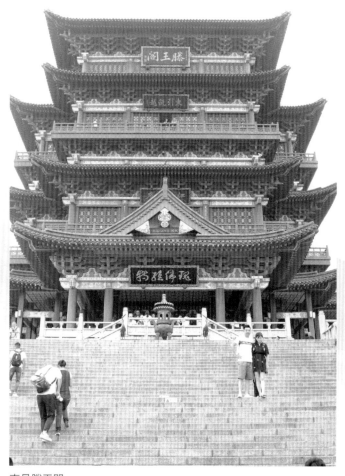

南昌滕王閣

遊都江堰樂山大佛

都江堰系分水流[1]，
樂山大佛負民憂[2]。
人天共功治水患，
太僧慧誌千古留[3]。

寫於二〇一二年三月，成都

【1】都江堰：戰國時期秦國蜀都太守李冰及其子於約前256年主持始
建，經歷代整修，兩千多年來依然發揮巨大水利作用，是中國古代三大
水利工程（都江堰，京杭大運河，坎兒井地下水利工程）之一。
【2】樂山大佛：全名嘉卅凌雲寺大彌勒石像，位於眠江，青衣江，大
渡河三江交匯之處。唐僧海通和尚於唐開元初募捐始建，歷約九十年，
開山鑿石而建成大石佛像，消除三江交匯處之水患。
【3】太僧：太，太守李冰；僧，海通和尚。

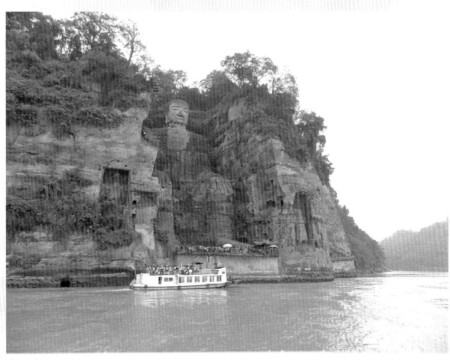

太僧慧誌千古留

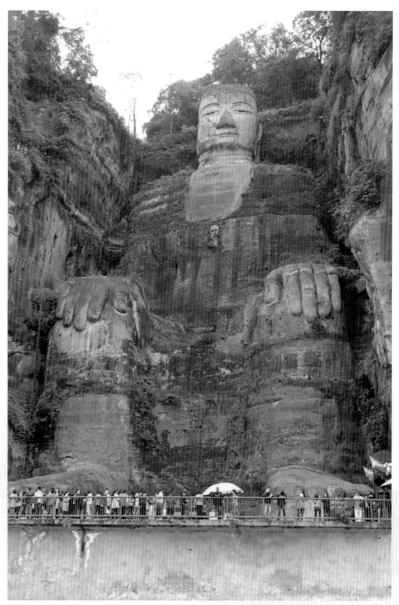

樂山大佛負民憂

遊寒山寺

寒山寺外楓橋東，霜天月明江楓紅。
千年古剎一首詩[1]，此處鐘聲確不
同。

寫於二〇一三年十月，寒山寺

【1】一首詩：唐代張繼詩《楓橋夜
泊》「月落烏啼霜滿天，江楓漁火對
愁眠。姑蘇城外寒山寺，夜半鐘聲到
客船。」寒山寺因張繼詩而盛名。

千年古剎一首詩

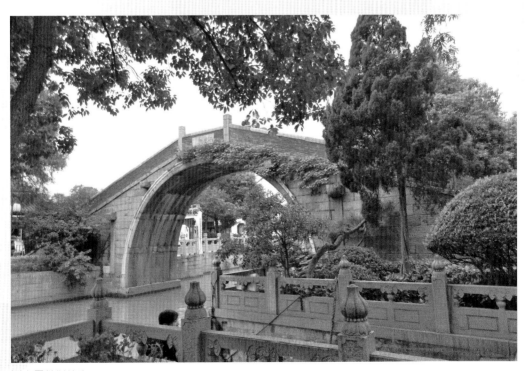

寒山寺外楓橋東

新疆之旅

雲海天山

汪洋一片現雲海，山峰幾座浮雲端。
疑是蓬萊神島處，卻見天山雲海間。

寫於二〇一六年十月十四日，往烏魯木齊飛機上

新疆好

天山阿卑昆侖山[1]，金山銀山鐵礦山。
準葛吐番兩盆地[2]，聚寶盆裡黑油淌。
千里戈壁風車轉，萬座風力發電站。
無邊沙漠穿長河，伊犁河谷如江南。
天山雪蓮冬蟲草，吐番葡萄歌舞鄉。
山川明媚物產饒，新疆是個好地方。

寫於二〇一六年月十月，新疆烏魯木齊

【1】天山，阿爾卑斯山，昆侖山，為新疆三山。
【2】準葛爾盆地，吐魯番盆地，為新疆兩盆地。

天山初雪

天山天池

天山高峰白雪皚，天山天池水五彩。
十里明鏡映倩影，幾處天松連雲海。

車上天池

三公河流穿山間，綠色遊車上天池。
幾道彎曲水流過，三十三彎車穿馳。

寫於二〇一六年月十月十五日，天山天池

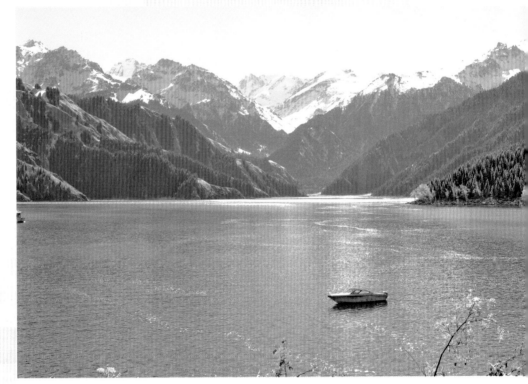

天山天池

庫木塔塔沙漠

我曾經大海風航沖浪，
而今我乘車越跨大漠。
無邊的庫木塔塔沙漠，
金色的山坡如波浪起伏；
黃沙茫茫的庫木塔塔，
駱駝穿過如海上行舟。

寫於二〇一六年月十月十六日，吐魯番庫
木塔塔沙漠

駱駝穿過如海上行舟

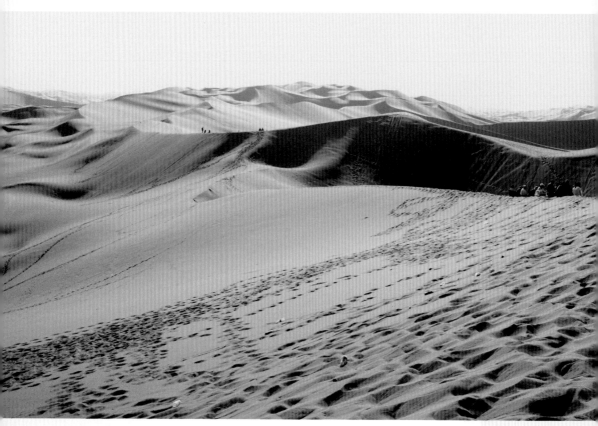

無邊的庫木塔塔沙漠，金色的山坡如波浪起伏

吐魯番葡萄

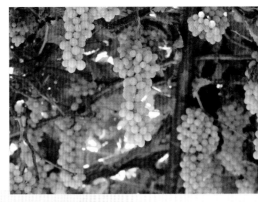

品瑩珍珠豔瑪瑙，翡翠生輝鮮葡萄。
天山雪水滋果樹，太陽光照釀葡糖【1】。

懸崖崢峭壁陡，屏障深谷溪流繞。
百里葡架紅綠掛，葡萄溝美吐魯番。

寫於二〇一六年月十月十日凌晨，吐魯番

【1】吐魯番每年日照為三百天。

翡翠生輝鮮葡萄

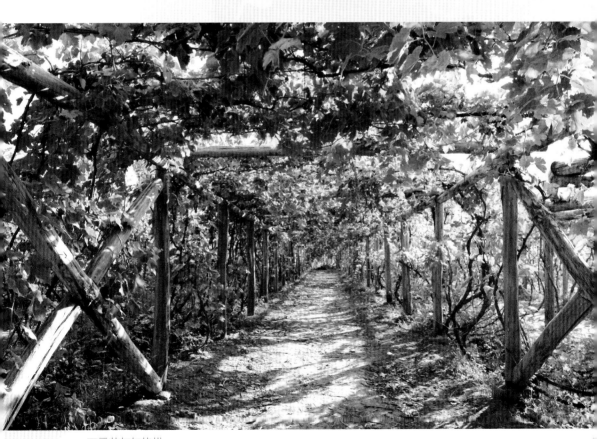

百里葡架紅綠掛

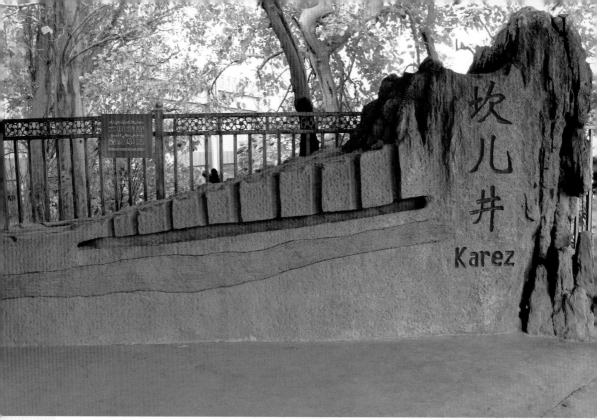

吐魯番坎兒井

吐魯番坎兒井 [1]

豎井千口入地層，水渠百里穿沙中。
貫通焰山吐魯番 [2]，沙漠盆地變綠洲。

【1】坎兒井：吐魯番地下水利工程，是中國古代的三大工程（長城，
京杭大運河，坎兒井地下水利工程）之一，也是中國古代三大水利工程
之一。
【2】焰山：火焰山。

當年孫行者，借扇熄焰火

火焰山

當年孫行者，借扇熄焰火。
今日火焰山，黃沙千萬斗。
熱浪仍依舊，雪水卻暗流。
百丈焰山底，坎井通綠洲[1]。

【1】坎井：坎兒井

戈壁風車

千里戈壁風車轉，萬座風力發電站。
風吹葉旋如童話，綠色能源今發展。

寫於二〇一六年月十月十七日，吐魯番

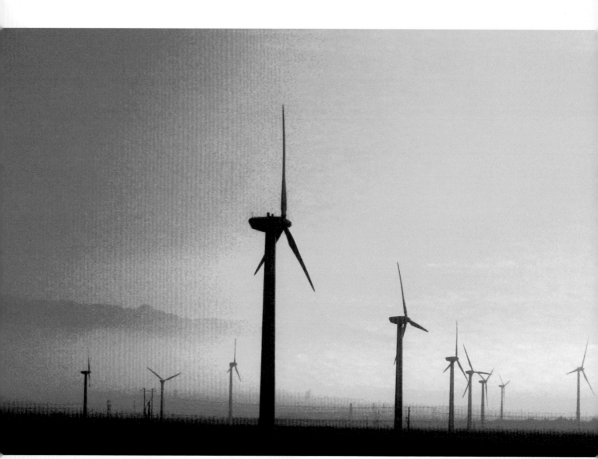

千里戈壁風車轉

千佛洞

高大靜閉的千佛洞門前，
坐著年老的木卡姆其[1]，
撥動手上的薩塔爾琴弦[2]，
唱出木卡姆淒婉滄桑[3]；
他敘說那古老的故事，
彈唱那大漠上的變遷。

早在燉煌莫高窟興起之前，
這裡曾經過絲綢之路，
這裡曾經歷燦爛輝煌；
畫家帶來歐陸油彩雕刻，
僧侶佛教來自東方天竺；
為了家族的榮燿，
為了心中的信仰，
人們開鑿了千佛洞窟，
把佛祖觀音菩薩一一刻上，
好讓神聖的佛教代代相傳。

多少世紀過去了，
大漠的風暴帶走了昔日的繁
華，
滾滾的黃沙掩蓋了千佛洞寶
藏。
直到有一天人們發現，
它已成了木卡姆的彈唱。

如今您來到千佛洞，尊敬的客人，
請您把這歷史的遺物看看；
輝煌與失落，歡樂與悲傷；
滄海桑田，不再回復時光。

坐在千佛洞門前的木卡姆其，撥動手上的薩塔爾琴弦

我的薩塔爾和木卡姆，
願它們給我的靈魂插上翅膀；
向那天山雪峰飛去，
飛到瑤池王母身旁！

寫於二〇一六年月十月十八日，新疆

【1】木卡姆其：維吾爾族歌手。
【2】薩塔爾：維吾爾族樂器，有琴弦，可用手彈也可用弓拉。
【3】木卡姆：維吾爾族古老流傳之歌曲。

第三輯

臺灣漫遊詩篇

阿里山

在童年的夢裡，
我彷彿見過你，
阿里山森林火車的神奇。

如今我乘上你，
紅色的車廂，
油木的席座，
窗外一幅幅
綠色的森林畫卷，
把我帶入童話之鄉。

穿過悠暗的山洞，
翠綠中透出暈紅的光。
火車像一隻小螞蟻，
在巨大的海螺中盤旋；
在大山中轉了三圈，
來到阿里山沼平公園。

早春的櫻花如同雪花片片，
撒在櫻樹上紛紛揚揚；
明媚的陽光照耀，
抹上暈紅淡淡華妝。

幽深的阿里山森林裡，
千年的紅檜神木巍巍，
我深深地吸一口氣，
如同喝下一杯清涼的水。

像神女披著白色的輕紗，
雲海繚繞阿里山，
風吹過露出黛綠的山峰，
有如神祕的神女的臉龐。

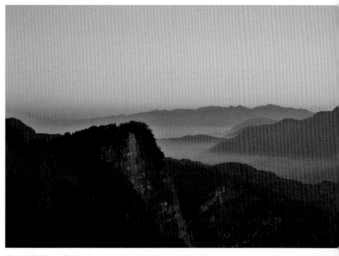

黎明的第一道曙光，拉開了阿里山的雲霧

黃昏落日浮沉於雲海，
撒出滿天緋紅的霞光，
像一位北極的聖誕老人，
橇馳在雪地上滿身紅裝。

黎明的第一道曙光，
拉開了阿里山的雲霧，
山谷露出樹林和山路，
玉山上卻朦朧依然。

忽然一個火紅的圓球，
在對面玉山頂躍上；
祝山觀日臺歡聲滿崗，
啊！阿里山日出，
「全世界共仰的壯觀」[1]！

在童年的夢裡，
我彷彿見過你，
美麗的阿里山！

【1】摘自余光中〈阿里山讚〉。

火車在大山中轉了三圈，來到阿里山沼平公園

日月潭

在神聖的玉山山下，
有兩顆寶石翠綠絢爛：
一顆圓型的是日潭，
一顆月牙型的是月潭。
清澈碧綠的潭水，
把兩潭連成一片，
人們稱它日月潭。

傳說中一隻神鹿引領
邵族人打獵的祖先，
來到這神賜的寶地，
建立伊達邵家園。
蓮花似拉魯島在潭水中央，
它是邵族人先靈安息的地方。

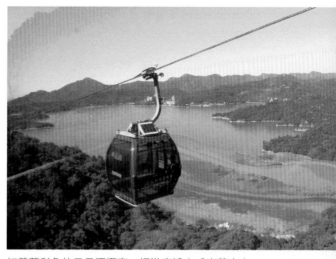
紅黃藍彩色的日月潭纜車，把遊客送上千米蔔吉山

碧波盪漾的日月潭，
如邵族少女溫柔的情懷；
綠木蔥郁的群山，
如邵族少年寬廣的胸懷。
青山繞碧水，碧水依青山；
水碧影山青，山水映天藍。

碧波萬頃的日月潭，
陽光照耀粼粼波光。
潭上穿梭著白色的遊船，
如同藍天中白雲飄蕩。

高高的青龍山頂，
矗立著西域取經的玄奘。
二龍山上的慈恩塔，
倒影在月潭水面。

明鏡似的日潭北端，
雄偉的文武廟金碧輝煌。
玄光碼頭船隻泊滿，
朝聖者登臨玄奘寺上香。

伊達邵碼頭遊船穿梭，
旅遊團處處旗幟飄揚。
伊達邵青年盛裝歌舞，
歡迎前來的遊客從四面八方。

紅黃藍彩色的日月潭纜車，
把遊客送上千米蔔吉山。
凌頂鳥瞰日月潭，
彷彿翡翠閃耀在綠色群山。

在神聖的玉山山下，
有兩顆寶石翠綠絢爛：
一顆圓型的是日潭，
一顆月牙型的是月潭。
清澈碧綠的潭水，
把兩潭連成一片，
人們稱它日月潭。

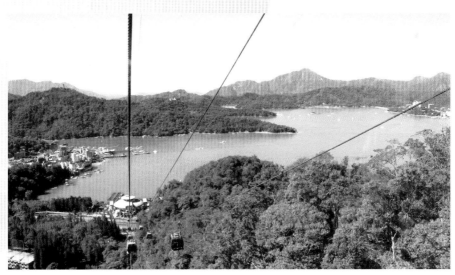

在神聖的玉山山下，有兩顆寶石翠綠絢爛

墾丁

「古早綠豆饌」，
一聲熟悉的鄉音，
令我彷彿看到
千年前祖先們飄洋過海，
來到這裡墾荒的身影。

古老的白色的鵝鑾鼻燈塔，
是祖先們智慧和血汗的結晶。
高高矗立在海角天涯，
見證最南端的巨浪狂風。

船帆石靜泊在海灘上，
是出海人平安歸來的塑像。
馬祖廟點點的香火，
是墾丁漁人的心願。

恆春半島環繞的碧海，
給漁人帶來魚鮮滿艙。
海浪帶來貝殼和白沙，
鋪置處處亮麗的沙灘。

早晨，我在龍盤公園的沙灘，
迎接東海日出的壯觀，
中午，我在白砂海灘，
沖浪在碧波的海上，
黃昏，我上關山遙望，
紅日沉入大海蒼茫。

在海風吹拂的棕櫚樹下，
我把美麗的寶島彈唱：
墾丁，我們祖先開墾的樂園！

古老的白色的鵝鑾鼻燈塔

在海風吹拂的棕櫚樹下

九份山城

「小城故事多，
充滿喜和樂。」[1]
一座美麗的小山城
在海岸邊臺灣北部。

我走上豎崎直路，
尋找昔日人家九戶。
處處茶樓紅幡高掛，
家家燈籠嫣紅飄紗。
迷茫在熙攘的山城，
我對著大海獨坐品茶。

藍色的海面島嶼連串，
海灣處處水繞山環。
無邊的大海湧起白浪滔滔，
翻卷島礁浪花飛揚。

望著大海我心中遼闊，
激昂的海濤令我心潮躍動。
對著月牙似海灣依依相望，
孤獨的基隆嶼屹立海中。

一片白色風帆慢慢飄過，
如同藍天上白雲一朵。
黃昏天空彩雲簇湧，
海天如五彩繡錦交融。

山城亮起燈籠一片通紅，
一輪月亮從海面徐徐攀昇。

處處茶樓紅幡高掛

風景如畫的海邊小城，

情致如詩如歌的九份。

【1】摘自臺灣歌星鄧麗君歌曲〈小城故事〉。

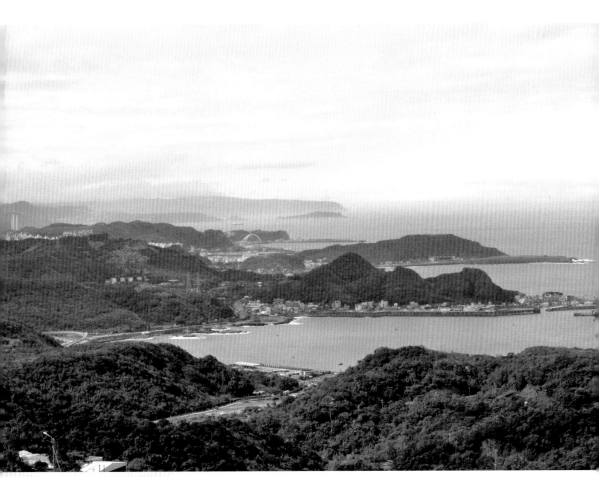

藍色的海面島嶼連串

蝴蝶幽谷

有一座蝴蝶幽谷，
在臺灣南部山區。
每年秋天來臨，
千萬只彩色的蝴蝶，
從北方飛到這裡。

這好似一個童話的故事，
但它卻是真實。
地球上有兩處「越冬型蝴蝶谷」，
那裡充滿迷幻與神奇：
一處是墨西哥「帝王斑蝶谷」，
一處是「蝴蝶幽谷」茂林。

十一月，季節性氣流從中國北方，
穿過海峽來到臺灣。
一群群的紫斑蝶，
乘上氣流飛向南方，
來到茂林蝴蝶幽谷。

這裡有溫暖的氣候，
這裡有綠色的家園。
幽谷裡古樹蔓藤綠叢，
是蝴蝶生活繁殖的天堂。

清晨蝴蝶谷一片幽清，
當陽光穿進樹林，
把綠色的幽谷喚醒。
紫斑彩蝶四出紛飛，
穿花繞林綠葉吮親。

尋找童年的夢——詩歌攝影集

陽光下綵衣斑斕，
斜陽中顏色幻變；
紫橙褐黃棕青藍，
對對彩翼紋花案；
綵衣邊緣白點斑：
小紫圓翅一二點[1]，
斯氏端紫三數斑[2]。

款款紫斑彩蝶飛，
漫山漫谷迷翠微。
遠山飛瀑瀉深潭，
河流深谷吊橋巍。
鄰里魯凱「情人谷」[3]，
猶見彩蝶谷中飛。

陽春三月暖流還，
紫斑蝶乘流飛北方。
一條彩帶空中飄，
千萬斑蝶北征忙。

這好似一個童話的故事，
但它卻是真實。
在臺灣南部山區，
有一座茂林「蝴蝶幽谷」。

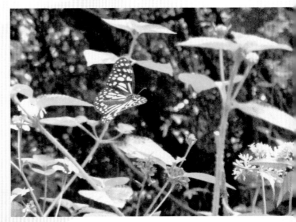

紫斑彩蝶四出紛飛

【1】小紫圓翅：小紫斑蝶，圓翅斑蝶。
【2】斯氏端紫：斯氏斑蝶，端紫斑蝶。
【3】魯凱：魯凱族。

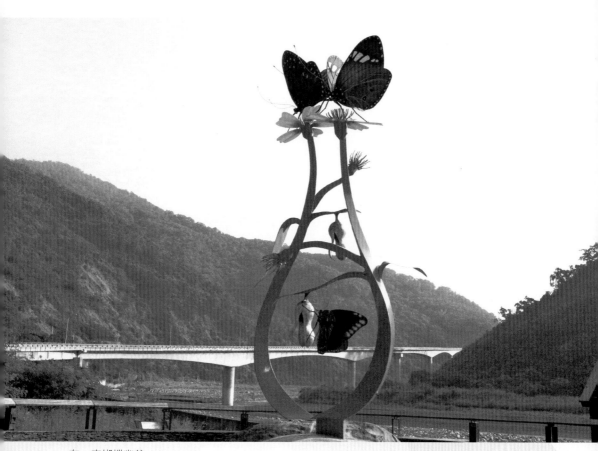

有一座蝴蝶幽谷

淡水漁人碼頭觀日落

黃昏裡，我在漁人碼頭海邊，
看美麗的晚霞布滿天邊。
火紅的太陽沉臨海面，
海上盪漾著緋紅的波光。

我愛這黃昏的海天，
火焰的太陽親吻溫柔的大海。
火與水柔和在一起，
煥發出緋紅的色彩。
太陽退去了那狂熱的暴烈，
大海沒有了那狂瀾洶湧。
在黃昏的靜謐中，
只有溫柔的緋紅。

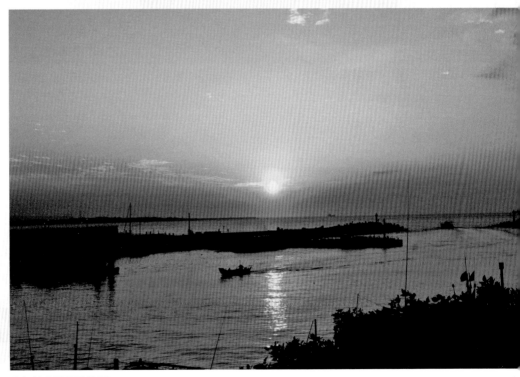

火紅的太陽沉臨海面

黃昏裡，我在漁人碼頭海邊

我彷彿看見，
火神與海神如一對戀人，
陶醉在愛的甜蜜中。
沒有了暴烈與狂妄，
沒有了吼嘯與對抗。
只有相溶與和諧，
只有溫馨與愛。

黃昏裡，我在漁人碼頭海邊，
看美麗的晚霞布滿天邊。
火紅的太陽沉臨海面，
海上盪漾著緋紅的波光。

愛河情歌 [1]

你說岸上閃亮的燈光，
是姑娘晶瑩的眼睛；
你說咖啡吧歌廳的歌聲，
是姑娘甜蜜的聲音。
你親吻著她芬芳的秀髮，
你帶給她愛的溫存。

漆黑的河面上沒有聲音，
遠隔鬧市的喧嘩和汙染。
愛的小船在河面上飄盪，
只有船夫搖櫓的聲響。
這威尼斯模式的小船令人想起，
我們曾經穿梭水鄉河道之旅。
今夜小船載著我倆的情思。

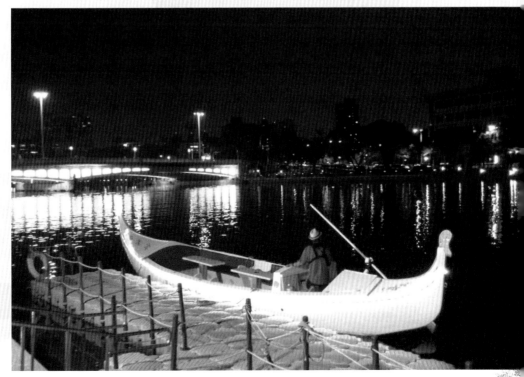

愛的小船在河面上飄盪

在愛河中慢慢飄盪逍遙。

忽然馳過一艘燈火輝煌的遊船，
河面掀起陣陣的波浪。
岸上閃亮著明澈的燈光，
咖啡吧歌廳響著甜蜜的歌唱。
一隻愛的小船，
在愛河中輕輕飄盪。

寫於二〇一五年十一月，臺灣
修訂於二〇一七年七月三十日，溫哥華
定稿於二〇二一年九月，溫哥華

【1】愛河，從高雄中部向西南流入高雄港灣。愛河曼波是高雄遊覽
區。

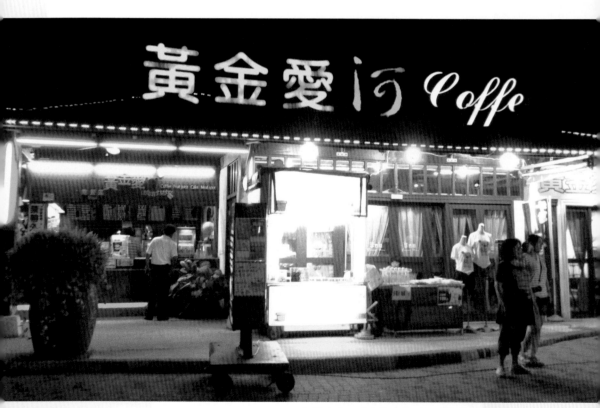

你說咖啡吧歌廳的歌聲，是姑娘甜蜜的聲音

尋找童年的夢——詩歌攝影集　　＼166

國家圖書館出版品預行編目資料

尋找童年的夢——詩歌攝影集／蕭霖著. --初
版.--臺中市：白象文化事業有限公司，2022.6
　　面；　公分
ISBN 978-626-7105-70-2（平裝）

848.7　　　　　　　　　　　　111004521

尋找童年的夢──詩歌攝影集

作　　者　蕭霖
校　　對　蕭霖
發 行 人　張輝潭
出版發行　白象文化事業有限公司
　　　　　412台中市大里區科技路1號8樓之2（台中軟體園區）
　　　　　出版專線：（04）2496-5995　　傳眞：（04）2496-9901
　　　　　401台中市東區和平街228巷44號（經銷部）
　　　　　購書專線：（04）2220-8589　　傳眞：（04）2220-8505
專案主編　黃麗穎
出版編印　林榮威、陳逸儒、黃麗穎、水邊、陳婷婷、李婕
設計創意　張禮南、何佳諠
經紀企劃　張輝潭、徐錦淳、廖書湘
經銷推廣　李莉吟、莊博亞、劉育姍、李佩諭
行銷宣傳　黃姿虹、沈若瑜
營運管理　林金郎、曾千熏
印　　刷　基盛印刷工場
初版一刷　2022年6月
定　　價　650元